"十四五"职业教育国家规划教材

全国优秀教材二等奖

素描 第2版

陈　辉　蔡毅铭　　　　　　主　编
黄嘉亮　张　超　姜　浩　廖国源　肖豪然　副主编

清华大学出版社
北京

内 容 简 介

本书共四个模块：素描欣赏与应用、解密素描、科学的规律——形体与透视及造型因素与方法。通过认识素描，激发学习兴趣，讲解素描并进行系统实训，分阶段、分任务逐个突破各项知识点，使学生在系统的任务中掌握构图方法、结构素描和明暗素描的造型能力及作画方法，提高观察能力和审美能力。本书融入课程思政教学，部分范画配有视频讲解。

本书可作为职业院校工艺美术等艺术设计类专业的教学用书，也可作为素描爱好者的自学用书。

本书封面贴有清华大学出版社防伪标签，无标签者不得销售。
版权所有，侵权必究。举报：010-62782989，beiqinquan@tup.tsinghua.edu.cn。

图书在版编目（CIP）数据

素描 / 陈辉，蔡毅铭主编．—2版．—北京：清华大学出版社，2022.9（2024.8重印）
ISBN 978-7-302-61891-1

Ⅰ．①素… Ⅱ．①陈… ②蔡… Ⅲ．①素描技法 Ⅳ．① J214

中国版本图书馆 CIP 数据核字（2022）第 173946 号

责任编辑：王剑乔
封面设计：刘　键
责任校对：刘　静
责任印制：杨　艳

出版发行：清华大学出版社
网　　址：https://www.tup.com.cn，https://www.wqxuetang.com
地　　址：北京清华大学学研大厦A座　　邮　编：100084
社 总 机：010-83470000　　邮　购：010-62786544
投稿与读者服务：010-62776969，c-service@tup.tsinghua.edu.cn
质量反馈：010-62772015，zhiliang@tup.tsinghua.edu.cn
课件下载：https://www.tup.com.cn，010-83470410

印 装 者：小森印刷霸州有限公司
经　　销：全国新华书店
开　　本：210mm×285mm　　印　张：7.5　　字　数：176千字
版　　次：2017年1月第1版　2022年10月第2版　　印　次：2024年8月第6次印刷
定　　价：49.00元

产品编号：094509-01

丛书编委会

主　任：
陈　辉

副主任：
蔡毅铭　陈春娜　何杰华　梁丽珠　刘德标
孙莹超　张　超　姜　浩

编　委：
陈　爽　陈伟华　陈　健　黄嘉亮　刘小鲁　廖国源　肖豪然
戴丽芬　孙良艳　杨子杰　黄文颖

主　审：
郑星球

第2版前言
PREFACE

　　素描是艺术专业教学体系中重要的基础课程之一。随着《关于推动现代职业教育高质量发展的实施意见》的印发和《中华人民共和国职业教育法》的修订实施，教育部提出加快建立"职教高考"制度，完善"文化素质+专业技能"考试招生办法，打通职业教育从中职→专科→本科→研究生的上升通道，为职业院校学生的人生发展提供更多的选择和可能。那么对于素描的教学，我们如何适应新"职教高考"背景下文化艺术类专业人才的培养并进行教学上的探索呢？在总课时难以增加的前提下，素描作为技能基础课，我们如何结合职业院校学生的学习情况进行教学设计和规划，让该课程更好地服务和应用于其他专业当中，并提升学生的学习兴趣呢？这就需要我们对自身课程进行不断的优化，改善教学方法，增强课程的实效性，不断适应新形势下的专业要求。

　　本书在充分吸收国内外优秀专业基础教程的基础上，从职业院校工艺美术专业课程结构特点和学生的学习能力入手，对第1版进行更新调整，主要是提高了图片质量，调整了教学安排，融入了课程思政教学，从而加强学生的文化自信和创新意识。本书具有以下几个特点。

　　（1）采取模块化教学方法编写。以任务驱动为导向，从培养兴趣入手，将理论基础学习融入相关模块，让学生在"画中学，学中画"，使教、学、练、赏融为一体，丰富、完善和拓展教学方法，构建了一个开放的、动态的、有序的综合训练体系，给广大师生营造了一个自主、互动、愉快的教学环境。

　　（2）以目标导向进行教学设计。对每个任务提出了明确的训练目标和考核评价，打破以往本课程的教学往往是学生作业一交就万事大吉的情况，让学生清楚地知道"我在做什么""我要怎么做"和"我做了什么"，这对学生专业素养的培养和后续发展都有重要意义。

　　（3）本书遵循"宽基础、重技能、活模块"和以提高能力为宗旨的原则。针对职业院校学生学习美术的需求，在内容上进行优化，主要集中在石膏几何体和静物写生并有效结合专业拓展知识。本书编写时，其内容主要针对工艺美术专业的学生进行设计，同时兼顾了不同职业院校、不同专业、不同层次学生的学习要求，由浅入深、循序渐进地使学生掌握和巩固素描基础知识，这也是其他教材所不具备的。同时，本书充分发挥图片的直观性，配以视频步骤和教学课件，还提供了部分写生照片，使之易教易学，注重学生对方法的领悟、技巧的掌握、能力的提高。

　　本书共分四个模块："素描欣赏与应用"引导如何认识素描，通过欣赏名家名画以及师生作品，由远及近地感受素描的魅力，拓展学生的视野，激发学生的学习兴趣；"解密素描"是学习素描的起步，包括工具的使用和用线方法等练习，正所谓"工欲善其事，必先利其器"，结合编者十几年的教学经验传授相关知识；"科学的规律——形体与透视"重点讲解素描的透视知识，比如平行透视、成角透视和圆形透视，这是所有造型的基础；"造型因素与方法"是一个系统的实训篇，分阶段、分任务逐个突破

各项知识点，使学生在系统的任务中掌握构图方法、结构素描和明暗素描的造型能力及作画方法，提高学生的观察能力和审美能力。

本书由陈辉、蔡毅铭担任主编，黄嘉亮、张超、姜浩、廖国源、肖豪然担任副主编。具体分工如下：模块一和模块四由陈辉编写，模块二由蔡毅铭编写，模块三由黄嘉亮、廖国源、肖豪然编写。在本书的编写过程中，得到了广州姜浩张超画室和陈映月、罗敏的大力支持，在此表示衷心的感谢。

本书第 1 版为"十三五"职业教育国家规划教材。在 2021 年 9 月，本书第 1 版在首届全国教材建设奖评选中荣获"全国优秀教材二等奖"，这给了我们莫大的鼓舞，激励我们将本书继续优化、改进。

由于编者水平有限，不足之处在所难免，希望广大读者批评、指正。

编　者

2022 年 5 月

本书教学课件

目 录 CONTENTS

模块一 素描欣赏与应用 ·· 1

　　任务一　欣赏素描作品 ·· 2
　　任务二　了解素描的应用 ·· 7

模块二 解密素描 ·· 12

　　任务一　了解素描的历史 ·· 13
　　任务二　掌握素描的概念和分类 ··· 15
　　任务三　认识素描的工具并学习使用 ··· 19

模块三 科学的规律——形体与透视 ·· 22

　　任务一　学习形体的概念 ·· 23
　　任务二　学习透视的概念和规律 ··· 23

模块四 造型因素与方法 ··· 29

　　任务一　学习画面构成 ·· 30
　　任务二　学习素描的表现手法 ·· 33
　　任务三　学会观察与理解 ·· 35
　　任务四　实训 ·· 36

参考文献 ·· 112

模块一

素描欣赏与应用

随着社会发展的需要，素描的形式日益多样，且用途广泛。素描除了为艺术部门所必需之外，在宣传、教育、科研、生产等部门都经常被用作辅助工具。所以素描的教学除了服务于为每位学生的专业发展奠定基础外，还要不断拓展学生视野，激发学生对素描学习的兴趣与热情，更好地让学生将素描专业知识运用到各专业领域中。

学习目标

1. 知识目标：初步了解欣赏素描作品的方法。
2. 能力目标：初步了解素描的种类与作用。
3. 素质目标：积累认知，提高素描欣赏能力，点燃对素描的热情，体味素描的魅力，树立素描课程的学习目标。

学习要求

通过欣赏名家素描，对素描有一个初步印象，重点学习素描在各专业领域的应用，培养对素描学习的热情和期待。

学习提升

1. 欣赏古今中外的名作，开阔视野，向老前辈画家致敬，学习他们可贵的工匠精神和勇于追求的创新精神。
2. 了解素描作用的同时，树立自己的专业理想，并为之而奋斗。
3. 了解本学年的学习计划与目标，激发学习的动力。

任务一　欣赏素描作品

1. 名家素描

对于素描学习，最重要的就是在绘画过程中满足视觉上的好奇心。不管是科学的好奇心，还是视觉的好奇心，抑或是两者都有，有一点是一致的，那就是你带着好奇心走近所了解的领域，会使得你的绘画兴趣获得其他方式无法给予的自信和坚持。让我们来欣赏一下图1-1～图1-6。

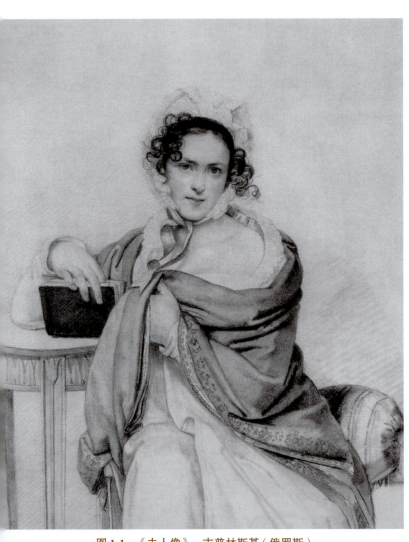

图1-1　《夫人像》　吉普林斯基（俄罗斯）

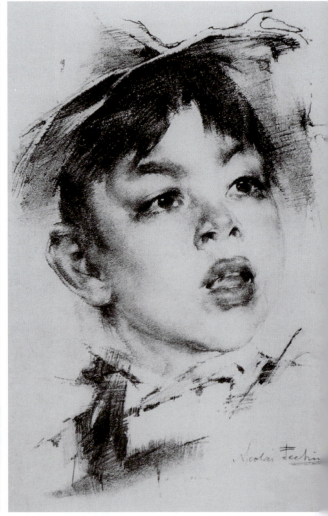

图1-2　《男孩头像》　菲钦（俄罗斯）

模块一　素描欣赏与应用

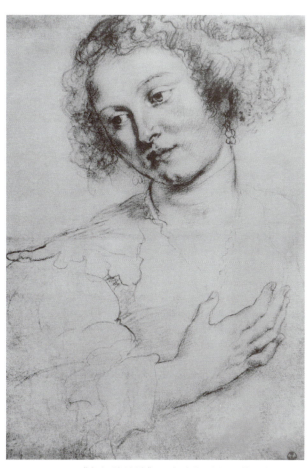

图1-3　《年轻的姑娘》　鲁本斯（佛兰德斯）

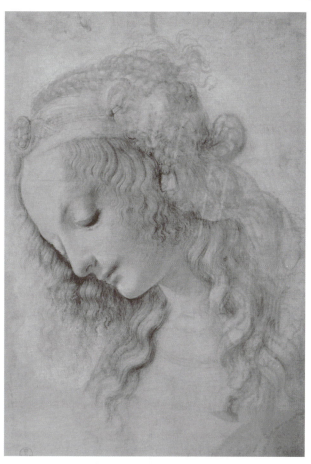

图1-4　《圣母像》　达·芬奇（意大利）

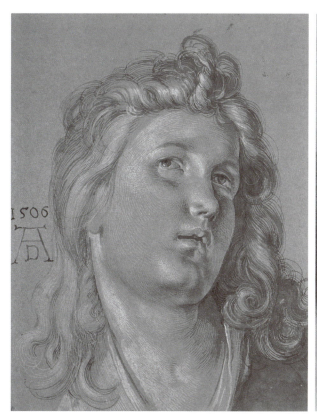

图1-5　《少女头像》　丢勒（德国）

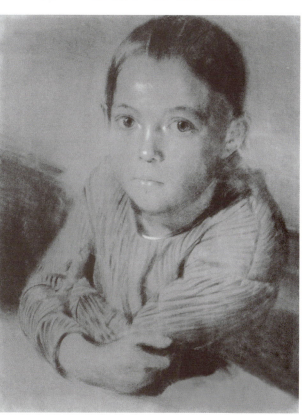

图1-6　《小女孩像》　阿道夫·门采尔（德国）

2. 师生作品

下面是一些师生作品，请欣赏，如图 1-7～图 1-18 所示。

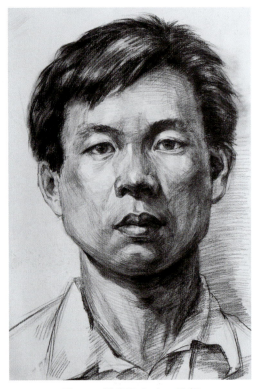

图 1-7　男头像（1）　陈辉

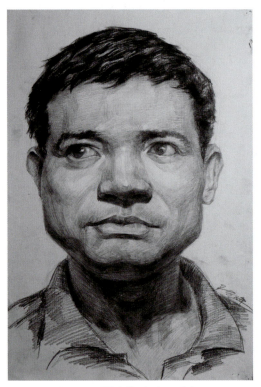

图 1-8　男头像（2）　陈辉

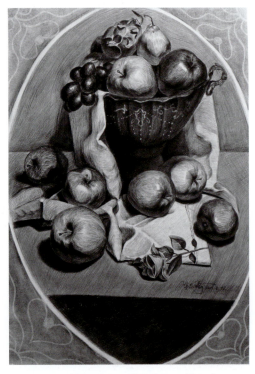

图 1-9　静物写生　学生作品　梁心渝

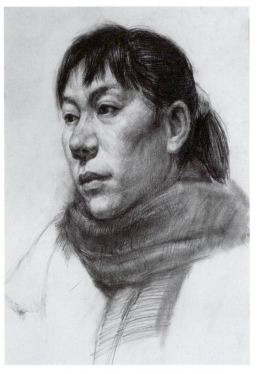

图 1-10　女青年头像　学生作品　卢韵莹

模块一　素描欣赏与应用

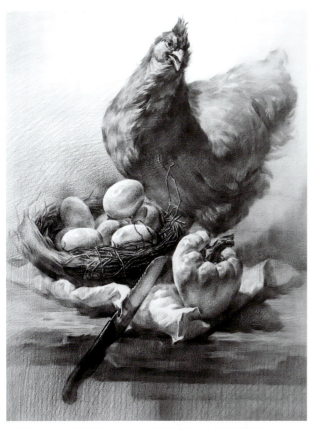

图1-11　素描写生（1）　学生作品　姜浩张超画室

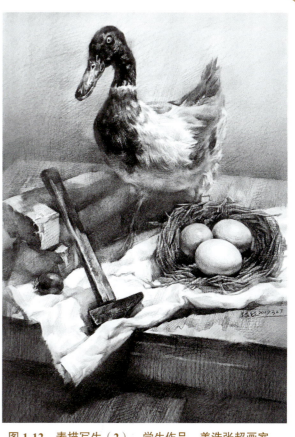

图1-12　素描写生（2）　学生作品　姜浩张超画室

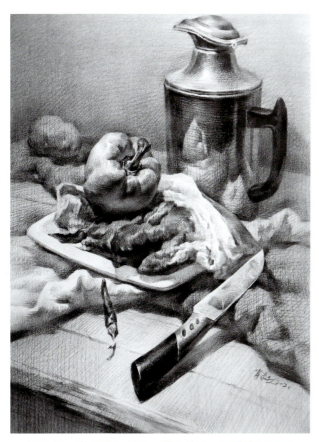

图1-13　素描写生（3）　学生作品　姜浩张超画室

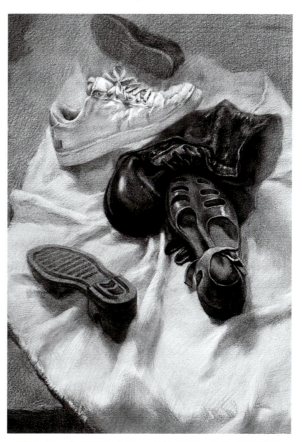

图1-14　素描写生（4）　学生作品　姜浩张超画室

图 1-15　场景设计素描　学生作品　刘宗仁

图 1-16　角色设计素描　学生作品　刘宗仁

模块一　素描欣赏与应用

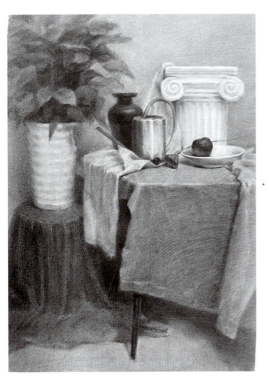

图 1-17　素描写生（5）　学生作品　姜浩张超画室

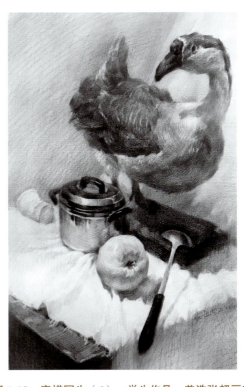

图 1-18　素描写生（6）　学生作品　姜浩张超画室

任务二　了解素描的应用

素描的应用很广，无论是在动漫、平面设计、产品、建筑、家具、室内设计中的应用，还是在绘画创作中，都离不开扎实的素描功底，如图 1-19～图 1-29 所示。

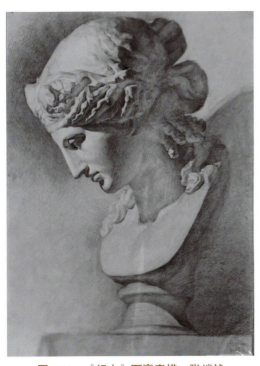

图 1-19　《织女》石膏素描　张峭然

图 1-20　应用于建筑的风景素描　门采尔（德国）

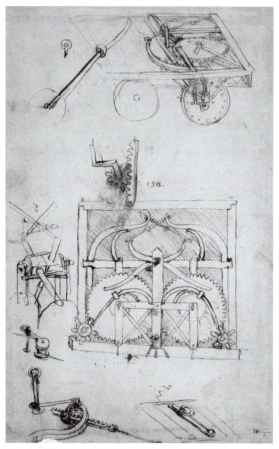
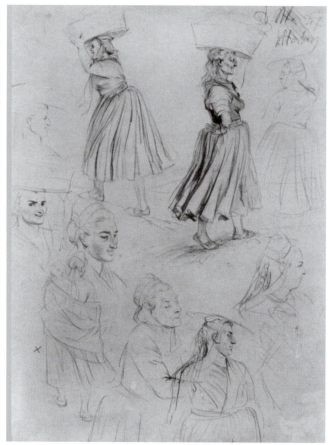

图 1-21　机械构造素描　达·芬奇（意大利）
图 1-22　应用于服装设计的人物素描　门采尔（德国）
图 1-23　应用于产品设计的静物素描　门采尔（德国）

图 1-21	图 1-22
图 1-23	

图 1-24 应用于家具设计的静物素描 门采尔（德国）

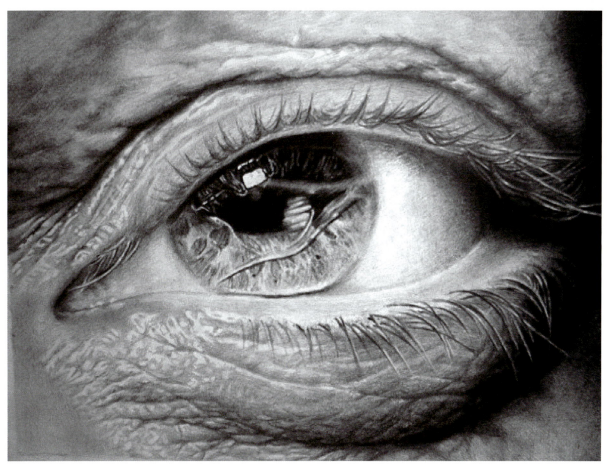

图 1-25 应用于平面设计的写实素描 Asaria Marka（俄罗斯）

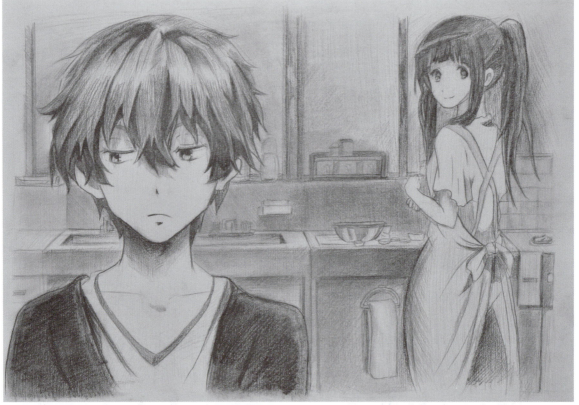

图1-26　应用于动漫设计的动漫素描　学生作品　莫富锟
图1-27　创意素描（1）　学生作品　黄建华
图1-28　创意素描（2）　学生作品　卢润生

模块一　素描欣赏与应用

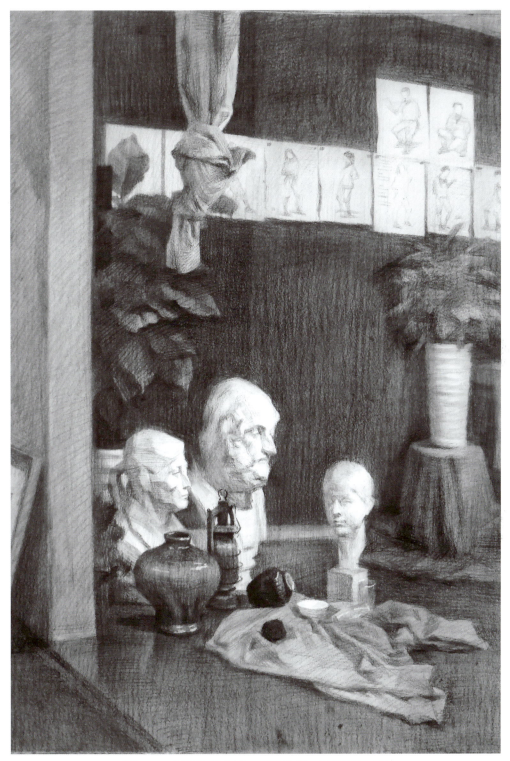

图1-29　创意素描（3）　学生作品　姜浩张超画室

学习评价

（1）通过学习欣赏，你对素描的认识有什么变化？受到什么启发？

（2）请列举素描在应用方面的例子，同时说出该课程的学习目标。

模块二

解密素描

素描是造型艺术的一种基础训练手段，同时体现人们对于物的认识方式、思维方式和观察方式。其中，造型依旧是职业院校美术生学习素描的核心问题。

学习素描的基本程序和绘画步骤是无法省略的，它们仍遵循现实主义的基本规范，坚持"由浅入深、循序渐进"的教学程序。因此，我们必须结合职业院校学生的时间特点和课程设置的实际，摒弃以往没有真正解决学生的基础问题，笼统的和蜻蜓点水的做法。本书以中国美术大师的案例和故事引入思政元素，加深学生对传统文化的认识，提升文化自信。通过学习形体的基本结构、形体的特征、形体的空间、形体的明暗变化，掌握构思、构图能力。这样更有利于发挥发生的想象力和创造性，这也是职业院校学生学习素描的根本目的，有利于更好地为将来的专业发展奠定基础。

学习目标

1. 知识目标：了解素描的发展，掌握素描的分类，初步认识素描的工具。
2. 能力目标：掌握素描的基础拉线和排线，在实践中学会素描基本工具的运用。
3. 素质目标：进一步深入地了解素描，既敬畏它，又要树立学好素描的决心和信心。

学习要求

通过了解素描的历史、分类和工具等，全面加深对素描画的初步印象，初具本课程要求的基本专业素养。通过认真观看教师的示范和自己练习，在实践中掌握素描工具的运用，并养成良好的作画习惯。结合课件，按学习目标进行分步学习，理论与实践相结合，加深对素描的了解，并通过临摹实践与辅导，初步掌握素描工具的使用方法。

学习提升

搜集相关的、有趣的中西方素描的历史、素描的概念与种类以及素描工具的使用方法。提高自己的审美和人文素养，增强人文自信，爱国情怀，使自己立足于时代，扎根人民，深入生活，树立正确的艺术观和创作观。

任务一　了解素描的历史

1. 西方素描演变和发展概述

从史前法国拉斯科岩洞壁画和西班牙北部阿尔塔米拉洞窟壁画直至中世纪，素描只起辅助和从属作用。随着其他美术形态的发展，如古希腊美术，因信奉各种神灵，成就了最初的雕刻和建筑艺术领域（古希腊的神像雕刻包括裸体人像雕刻，都具有完美的形体和沉着高贵的气质）。古罗马继承并发展了古希腊美术取得的高度成就，建筑艺术和肖像雕刻得到尤为突出发展。到意大利文艺复兴时期的素描，西方素描走向成熟。其中，以"三杰"（达·芬奇、米开朗基罗、拉斐尔）的绘画为代表，他们的绘画达到美术史上的一个高峰，其作品都是素描发展史上的经典之作。15世纪末到16世纪初，卡拉奇兄弟在波伦亚创办了一所美术学院，形成了后来的欧洲美术教育体系。到18世纪下半叶，欧洲的艺术中心渐转向法国，安格尔成为古典主义画派的代表。19世纪法国画家塞尚（现代绘画之父）将素描纳入了科学的范畴，提出了形体的几何形结构学说，开创近代素描造型的科学基础。与此同时，出现了两位杰出的素描大师，即法国的德加和德国的珂勒惠支。德加早年受到意大利文艺复兴时期素描和安格尔古典传统的影响，又有自己的想法，形成了独特的风格。珂勒惠支是批判现实主义的伟大代表，也是最先歌颂无产阶级的艺术家，她的作品前卫、深刻、强烈。俄国素描学派的代表人物之一契斯加可夫创立的素描教学体系发展了自文艺复兴时期以来的写实传统，使素描教学更趋系统化、科学化，造就了列宾、苏里科夫、谢罗夫等一代批判现实主义画家。到了20世纪，西方素描被称为现代派素描。毕加索、康定斯基、达利和蒙德里安是现代派素描的代表，他们的素描有意追求狂乱粗野、表现紧张的节奏和黑白重复的体积感，人物造型怪诞，情绪忧郁，在反传统观念的基础上，努力创造出新的意识。作品欣赏如图2-1和图2-2所示。

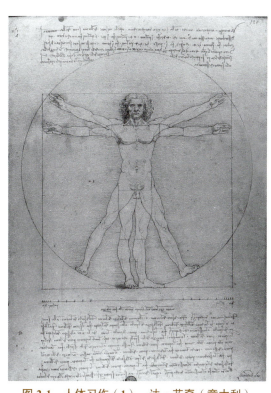

图2-1　人体习作（1）　达·芬奇（意大利）

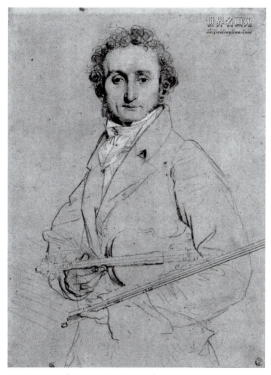

图2-2　《提琴家帕格尼尼》　安格尔（法国）

2. 中国素描演变和发展概述

中国古代陶器早有独立的线条存在，造型生动，丰富多样。公元前 2 世纪出现了素描。到汉朝末年，以线描为其特色的壁画已有很多，魏、晋、南北朝时期，东晋顾恺之提出"以形写神"的见解。南齐谢赫提出了"六法"，对我国传统素描的实践与发展产生了积极的推动作用。唐末经五代到北宋是中国传统绘画线描艺术发展的高峰，南唐画家顾闳中的《韩熙载夜宴图》，画中人物栩栩如生，尽管绘画是静止的，但仿佛能让人听到美妙的音乐和看到动人的舞姿。到宋代，画家李公麟将白描技法推进到纯美的艺术境界，显示出画家的深厚修养和卓越技巧。直到 1912 年，画家刘海粟等人创办了我国第一所美术学校——上海美术专科学校之后，才形成了我国后来的美术教育体系。而我国的近代素描源于近百年来中西文化交流。徐悲鸿先生将欧洲素描表现与中华民族绘画精神相结合，提出了素描造型的新七法论，即位置得宜、比例正确、黑白分明、动态天然、轻重和谐、性格毕现、传神阿堵。对中国近代素描民族风格的形成具有开创先导的作用。作品欣赏如图 2-3 ～图 2-5 所示。

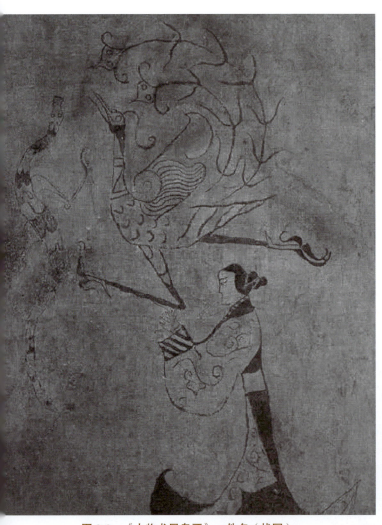

图 2-3 《人物龙凤帛画》 佚名（战国）

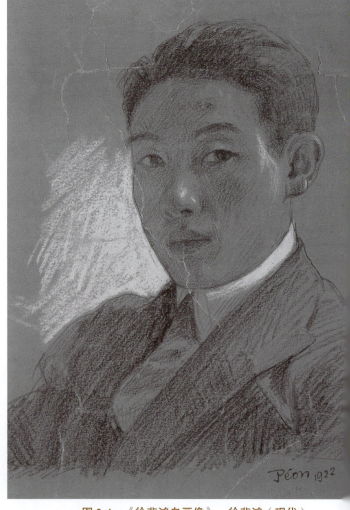

图 2-4 《徐悲鸿自画像》 徐悲鸿（现代）

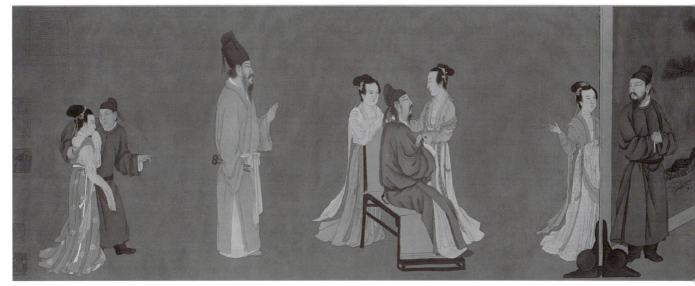

图 2-5 《韩熙载夜宴图》（部分） 顾闳中（南唐）

学习评价

从讲好中国素描故事、做好 PPT、引入思政元素进行学习评价。

任务二 掌握素描的概念和分类

由木炭、铅笔、钢笔等，以线条画出物象明暗的单色面，称作素描。素描是一切绘画的基础，是研究和学习过程中所必须经过的一个阶段，是培养造型能力的基础。素描既是为美术创作搜集素材、表现构思的一种手段，又是具有独立审美价值的画种。

（1）素描按其传统体系分类，可分为中国写意传统的素描（白描）和西方写实传统的素描等，如图 2-6 和图 2-7 所示。

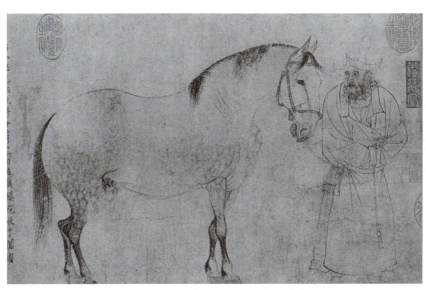

图 2-6 《五马图》（部分） 李公麟（宋）

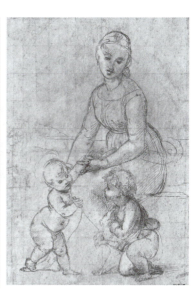

图 2-7 《美丽的园丁》 拉斐尔（意大利）

（2）素描按其表现的内容题材，可分为静物素描、动物素描（见图2-8）、风景素描、人物（石膏像）素描以及人体素描（见图2-9）等。

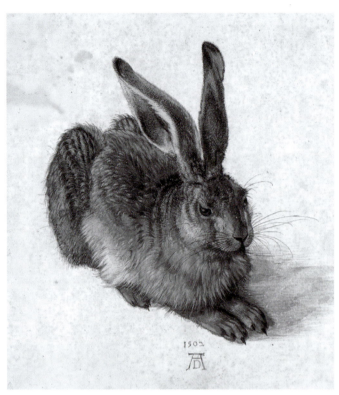

图2-8 《野兔》 丢勒（德国）

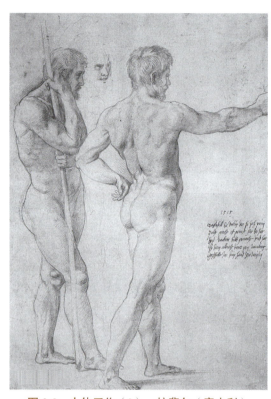

图2-9 人体习作（2） 拉斐尔（意大利）

（3）素描按其使用的工具，可分为铅笔素描、炭笔素描（见图2-10）、钢笔素描、毛笔钢笔、粉笔素描（见图2-11）等。

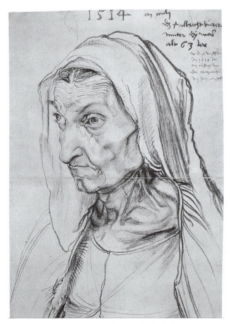

图2-10 《母亲》 丢勒（德国）

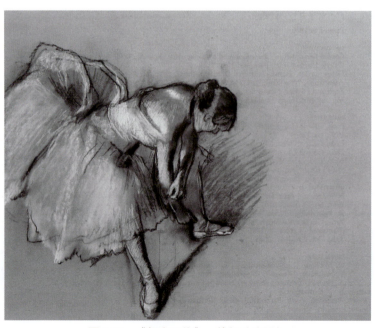

图2-11 《舞女习作》 德加（法国）

（4）素描按其功能性质与目的性，可分为基础素描、习作素描和创作素描，如图2-12和图2-13所示。

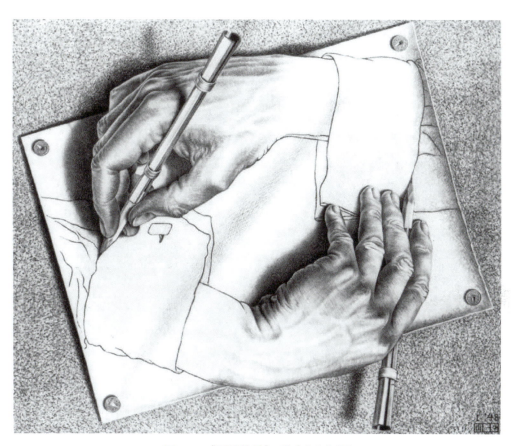

图2-12 《画画的手》 埃舍尔（荷兰）

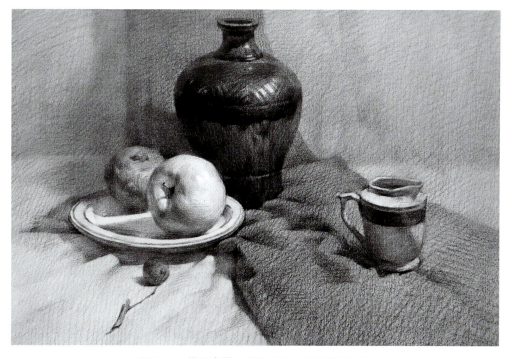

图2-13 静物素描 学生作品 姜浩张超画室

（5）素描按其表现手法，可分为结构素描和明暗素描，如图2-14和图2-15所示。

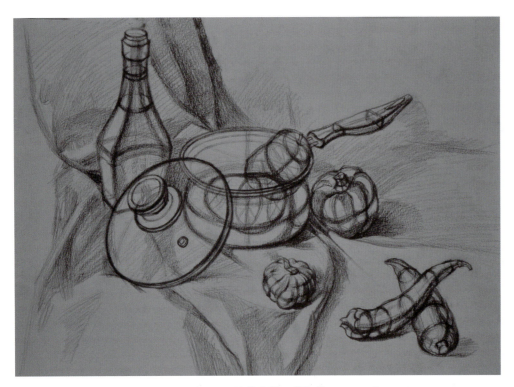

图 2-14　结构素描　蔡毅铭

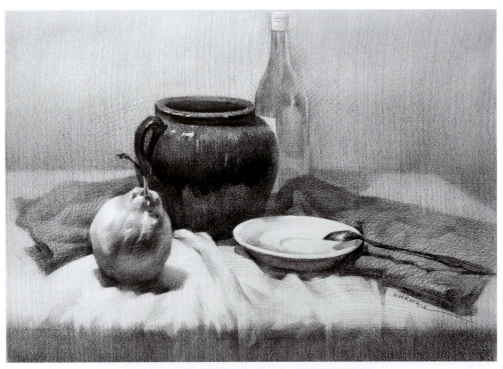

图 2-15　明暗素描　学生作品　姜浩张超画室

学习评价

按素描的分类，在网上找出相对应的素描作品（共 5 种分类方式，每种分类方式有不同的划分）。

模块二　解密素描

任务三　认识素描的工具并学习使用

1. 素描工具和执笔方法

素描的工具种类很多，如石笔、炭笔、铁笔、粉笔、毛笔、铅笔和钢笔等，如图2-16所示；工具的选用取决于画家想要达到的艺术效果。在这里，针对我们的课程主要介绍铅笔和炭笔的使用。

铅笔：铅笔以B为铅芯的单位，B数越大，铅笔的笔芯越软，画出来的线条越深。一般的素描练习，有两、三支不同软度的铅笔即可，如2B、4B、6B各一支就可以。铅笔笔迹容易擦掉，且修改方便，对于初学的人来说，比较容易把握。画明暗素描时，铅笔可以画得更细腻深入。

炭笔：炭笔分为硬炭、中炭、软炭三种类型。炭笔笔迹不易擦干净，对于初学的人来说，不易把握。但炭笔出色较铅笔深，不反光。

橡皮：橡皮主要用于擦干净画面或修改画面。以质软为好，一般切割成三角形，方便修改画面中细小的局部。

绘画可塑橡皮：质地柔软，可随意捏成所需形状，吸附性强，一般用于铅笔画，炭笔建议直接用橡皮比较好。

执笔方法：最常用的方式是利用手臂摆动画出面积大小不一样的线条，如图2-17所示。还可用小指支撑画面，用于稳定手，平稳地控制铅笔，同时不会把画面弄花，如图2-18所示。平常写字握笔方式，适合局部加深和刻画细节。绘画坐姿如图2-19所示。

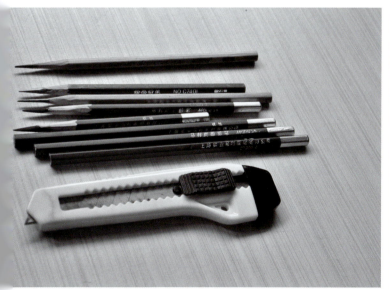

图2-16　绘画基本工具

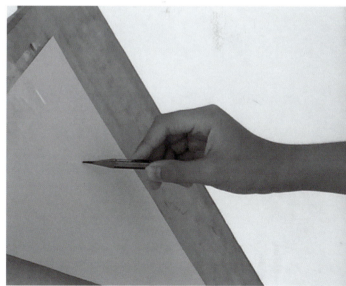

图2-17　执笔方法（1）

2. 线条魅力

线有解读形体、体积，表现起伏的作用。素描中，主要抓住和表达的是线条的对比。

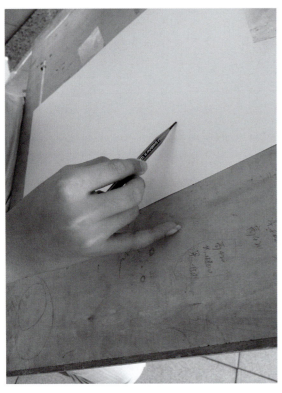
图 2-18　执笔方法（2）

图 2-19　绘画坐姿

在素描表现中，线条主要有直线、曲线、结构线、辅助线、内轮廓线、外轮廓线、实线和虚线等，具体我们将会在往下的实践中逐一体会。在本模块中我们首先要练好排线，这是素描的基础。

（1）线条排线的基本要求：用力均匀，排列整齐、有序，以组合形式出现。初学者排线最好不要打90°的方格，因为不好驾驭，一般排锐角效果好，更易控制，如图2-20所示。

图 2-20　锐角排线

（2）平铺的排线如图2-21和图2-22所示，适合画大面积画，第一次大面积平铺背景衬布，可以排密一点。

模块二　解密素描

图 2-22　平铺（密铺）

图 2-21　平铺（不连笔）

（3）擦如图 2-23 所示。用纸巾或纸笔顺着线条方向擦，否则会深浅不均匀，擦可以起到过渡、衔接、模糊、调和作用，多用于边线、背景、物体的暗部。

3. 实践练习

以下拉线练习是笔者根据十几年教学经验总结出来的有效方法，针对性强，既能提高学生掌握拉线的效率，又避免学生在拉线中马虎应付。拉线效果如图 2-24 所示。

（1）在 8 开素描纸上的四边分别记上相应的位置号，以便对应拉线，位置之间要注意疏密，1 厘米左右为佳。

（2）先拉横线再拉竖线，然后才拉斜线。这样更容易找出拉线的感觉，同时在拉线过程中要体会用线的速度快慢与曲直关系，并大胆拉出直线。每两点拉的线，最少 5 条。不能单独拉一次。

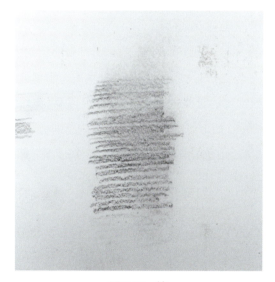

图 2-23　擦

图 2-24　拉线

模块三

科学的规律——形体与透视

解决素描绘画的入门问题，首先，要掌握透视知识；其次，要进行行之有效的科学训练，采取必要的临摹手段，使初学者快速理解并掌握有关绘画技巧。

"三勤"，即勤用眼，勤动手，勤动脑。"三勤"可以锻炼我们的观察能力、熟练程度以及判断力。所谓"拳不离手，曲不离口"。要想将自己的绘画功夫做深，就需要练就持之以恒的精神。图3-1为学生作品静物素描，请欣赏。

学习目标

1. 知识目标：掌握素描透视知识和构图常识。
2. 能力目标：重点掌握平行透视、成角透视、三点透视以及圆面透视规律。能发现这些透视规律的关系以及应用的方法。
3. 素质目标：通过学习，学会欣赏美，对于透视的准确性有判断，对于美学有自己的理解。提高审美和人文素养，增强人文自信。掌握学习艺术的基本方法和思路。

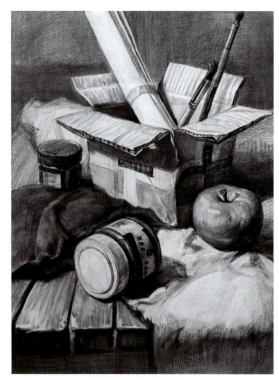

图 3-1　静物素描　学生作品　大地画室

学习要求

通过对素描基本知识的学习，掌握有关透视的知识和规律，为以后绘画实践打好基础。结合课件中的生活案例，更好地理解一点透视（平行透视）、二点透视（成角透视）以及圆面透视的规律，并结合实践，在做中学，在辅导练习中得到巩固与体会。

学习提升

在学习中，弘扬中华美育精神，提高自己的审美和人文素养，增强文化自信。

模块三　科学的规律——形体与透视

任务一　学习形体的概念

一切复杂形体都是由简单形体组合而成的（见图3-2），解读复杂形体的奥秘是将其视为若干个基本形体的综合体。例如，图3-3所示的单个物体的解剖图如图3-4所示。

常见的形体可以概括为四类基本形体：方体、圆柱体、圆球体、圆锥体。我们可以通过组合、分割、切挖等造型手段组织起来而成形。

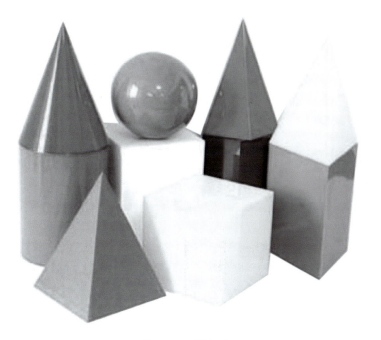
图3-2　形体组合

图3-3　单个物体

图3-4　解剖图

任务二　学习透视的概念和规律

生活中，人的双眼观察景物时，是以不同的角度观察它，因而景物会有往后紧缩的感觉。越近的景物感觉越大，越远的景物感觉越小。因此放得离你近的东西，紧缩感较强烈。这种近大远小的视觉感受，称为透视现象。

常见透视有平行透视、成角透视、三点透视和圆面透视。

几个重要的概念如下。

- 视平线：与画者眼睛水平的一条线（地平线）。
- 视中线：与视平线垂直的线。
- 消失点：又叫余点，它是变线透视消失的汇集点。
- 主点：视线与视平线的交叉点。

1. 平行透视

平行透视也叫一点透视，是在正六面体上下、前后、两侧三个面中，只要有一个面与画面平行，同时有一个面与地面平行的透视现象，如图3-5所示。它的特点是只有一个消失点。这种透视具有整齐、平展、稳定、纵深的感觉。

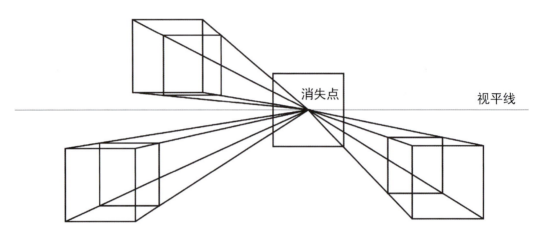

图3-5　平行透视示意图

平行透视实景如图3-6所示。

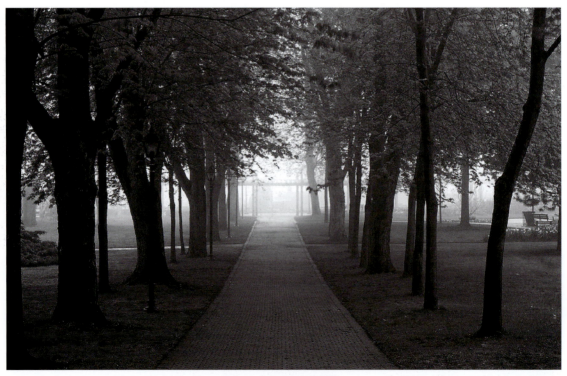

图3-6　平行透视实景

2. 成角透视

成角透视也称两点透视。就是当正六面体的一个面与地面平行，其左右各竖立的侧面与画面成角时的透视现象，如图 3-7 所示。

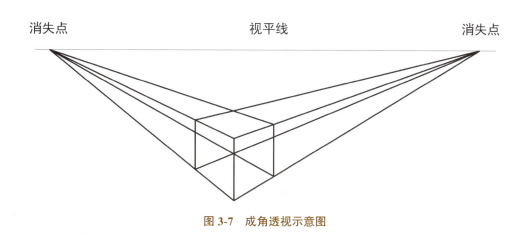

图 3-7　成角透视示意图

成角透视的特点是有两个消失点，分别消失于视平线左右两边，如图 3-8 所示。

图 3-8　成角透视实景

3. 三点透视

在两点透视的基础上，所有垂直于地平线的纵线的延伸都汇集在一起，形成第三个消失点，这种透视现象叫三点透视，如图 3-9 所示。

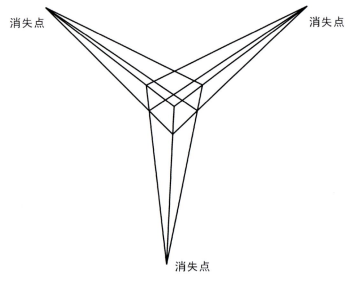

图 3-9　三点透视示意图

许多风景素描以及环境设计都会用到三点透视。

绘画过程中,要记住近大远小、近实远虚的规律。

4. 圆面透视

圆面透视的特点是圆心在最长直径与最短直径的交点上,最长直径将椭圆形分成两部分,近部分略大,远部分略小,近处半径略长,远处半径略短,如图 3-10 所示。

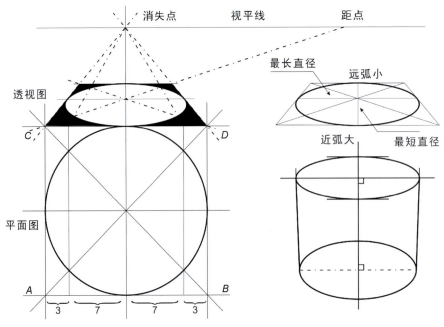

图 3-10　圆面透视示意图

模块三 科学的规律——形体与透视

与地面和画面垂直的圆,其位置越接近视中线,透视缩形变化就越大;与地面平行而与画面垂直的圆,其位置越接近视平线,透视缩形变化越大;与画面平行的圆,无论远近都保持圆形,只有近大远小的变化,如图3-11所示。

正方体的平行透视和成角透视如图3-12和图3-13所示,圆和圆柱的透视示意图如图3-14和图3-15所示。

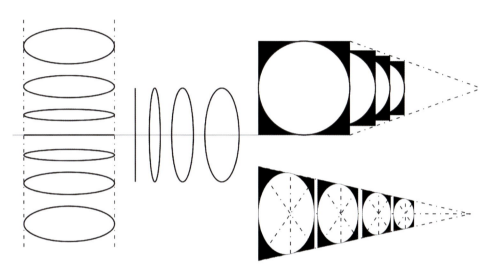

图3-11 圆面与地面画面的透视关系

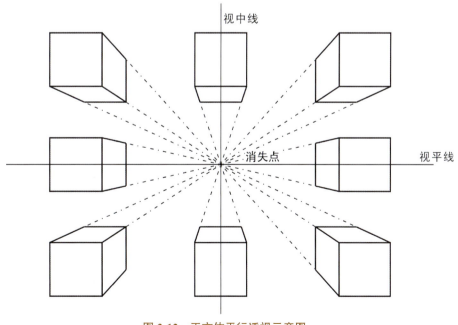

图3-12 正方体平行透视示意图

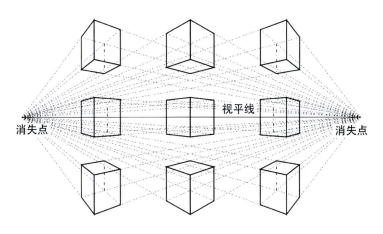

图 3-13 正方体成角透视示意图

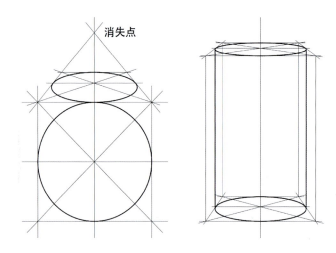

图 3-14 圆的透视示意图

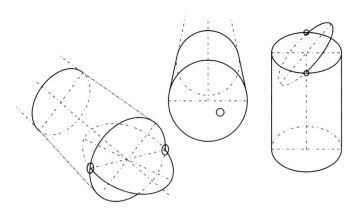

图 3-15 圆柱透视示意图

学习评价

在 8 开素描纸上，根据讲解，分别临摹正方体成角透视和平行透视以及圆面透视和圆柱透视变化图作业各 1 张，注意根据透视的变化规律画。

模块四

造型因素与方法

绘画中的造型因素是指形体、结构、比例、透视以及明暗关系。其中，点、线、面、体是组成形体关系的最基本元素。在观察物体时，我们都是以立体的思维进行观察并研究的。

在构图中，物件的比例、大小以及是否依据构图法则进行构图，这对画面的组织有重要意义。准确的透视关系，丰富的明暗因素，更是画面能真实再现的有效手段。素描作为造型基础训练，具有自身的法则。只有通过大量的实践，认识并掌握造型艺术语言的规律性知识（这种知识应包含自然的规律和艺术的规律），才能更好完成自己喜爱的画作。图 4-1 为明暗素描，请欣赏。

学习目标

1. 知识目标：通过结构与明暗对照实训，学习结构表现与明暗规律。

2. 能力目标：能掌握正确的观察方法和造型能力，学会整体观察和养成良好的绘画习惯。

3. 素质目标：通过分组学习和提前预习等方式，提高互相学习、互相帮助、共同探讨的方法和习惯，养成提前自主学习的习惯等。

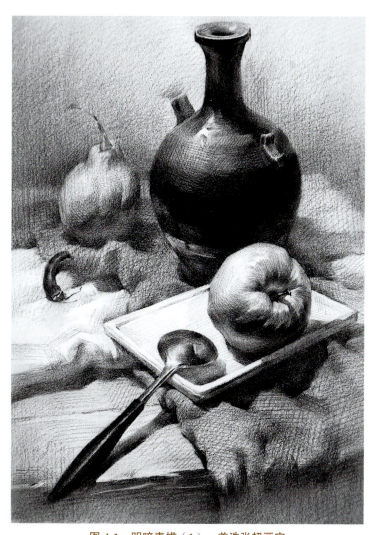

图 4-1　明暗素描（1）　姜浩张超画室

学习要求

将造型因素中的结构与明暗画法进行对照训练，通过临摹与写生相结合的训练形式，系统有效地理解形体结构与明暗空间的关系和表现方法。

结合课件范画中构图的基本方法和规律，认真练习和体会，然后按照任务二、任务三、任务四进行学习，并对每个任务进行归纳总结，做到融会贯通。

学习提升

在实践中，培养自己求真务实、实践创新、精益求精的精神，培养自己踏实严谨、吃苦耐劳、追求卓越的优秀品质，使自己成为有责任、有担当的技术性人才。

任务一　学习画面构成

1. 什么叫构图

构图就是根据题材和主题思想的要求，把要表现的形象适当地组织起来，构成一个协调的画面，也就是常说的"经营位置"。

在组织画面构图、处理光影效果时，自觉或不自觉地总要顾及图形的"平面性"，考虑它们作为平面结构的比较、对照、均衡及其效果。正因为如此，我们在开始动手画画时，一定要考虑构图。

2. 常见的构图类型

常见的构图类型有三角形、四边形、圆形、S形。三角形构图比较稳定，给人安稳感，如图4-2所示。四边形构图给人稳重、庄严之感，如图4-3所示。圆形构图给人以旋转、运动和收缩的效果，如图4-4所示。S形构图有韵味和韵律动感，如图4-5所示。

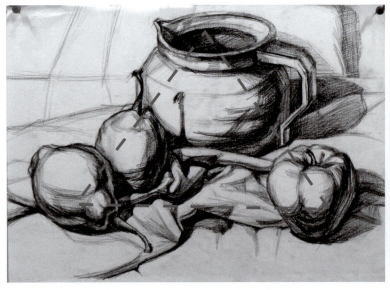

图 4-2　三角形构图

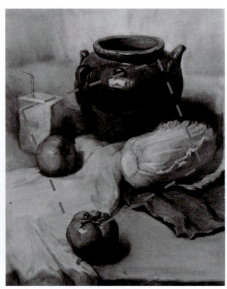

图 4-3　四边形构图

模块四　造型因素与方法

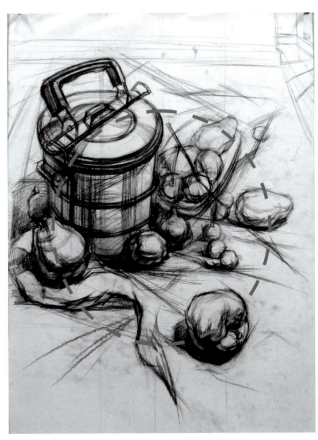

图 4-4　圆形构图

图 4-5　S 形构图

3. 构图的基本原则

构图的基本原则如下。

（1）上窄下宽，左右均衡，如图 4-6 所示。

（2）黄金分割，善用点线，如图 4-7 所示。

（3）突出主体，注重疏密，如图 4-8 所示。

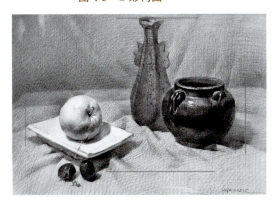

图 4-6　基本原则（1）

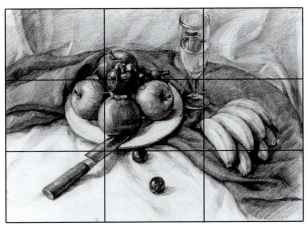

图 4-7　基本原则（2）

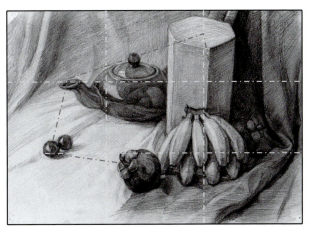

图 4-8　基本原则（3）

4. 构图常见问题

构图常见问题是：空、满、偏，如图4-9～图4-11所示。

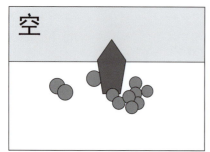
图4-9 常见问题——空

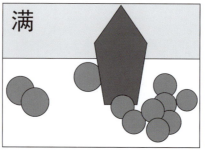
图4-10 常见问题——满

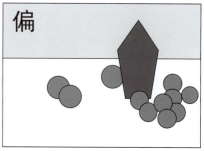
图4-11 常见问题——偏

5. 构图练习参考

图4-12～图4-14为实物构图摆放参考。

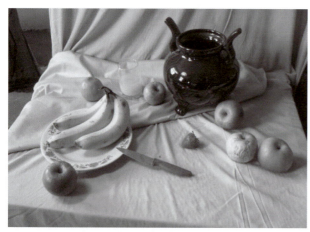
图4-12 实物构图摆放（1）

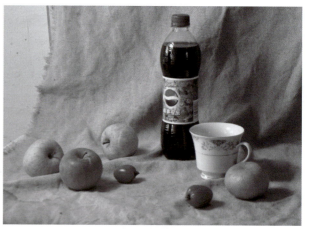
图4-13 实物构图摆放（2）

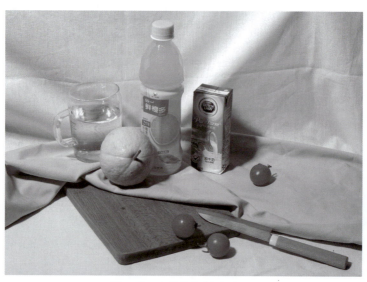
图4-14 实物构图摆放（3）

模块四 造型因素与方法

学习评价

以组为单位进行实物构图摆放练习。摆放四种构图类型，并拍照做成PPT进行表述，考查对构图规律的理解。这个任务可以贯穿于一段写生教学过程里面。

任务二 学习素描的表现手法

素描的表现手法可谓千变万化，但均离不开线条、色调这两个基本表现语言。表现手法总结起来有两种：结构表现法和明暗表现法。

学习先后顺序一般是：先结构再明暗。

1. 结构素描

结构表现是以"线条"作为主要表现手段，以研究物体组织、构造为目的，把各种形体想象成透明的物体，强调物体的轮廓和内部结构转折。结构素描如图4-15所示。因此，在表现中主要做到以下两点：①借助正确的透视关系表现形体和空间；②用线条的轻、重、强、弱表现形体和空间。

2. 重组结构的手段

重组结构的手段有：组合、分割和切挖，如图4-16～图4-18所示。

组合：有两个或两个以上近似的几何体按不同比例进行并置，组成新的形体。

分割：从一个形体切割掉局部小比例的几何形体，形成新的形体。

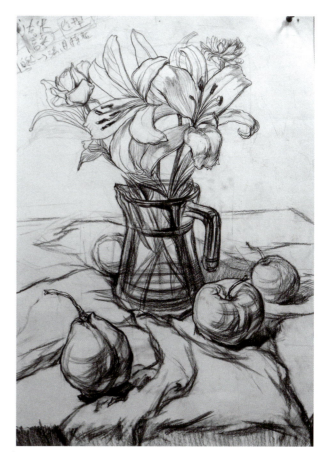

图4-15 结构素描 蔡毅铭

切挖：从一个形体内部挖走一个几何形体或几何形体组合，形成新的形体。

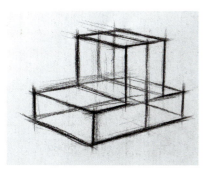

图4-16 组合

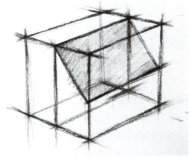

图4-17 分割

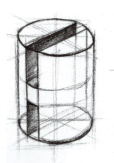

图4-18 切挖

3. 明暗素描

色调表现法是素描常用的一种造型方法，它强调客观性，主要用明暗对比、色调变化的手段表现对象，把物体自身结构、背景、光影等诸多因素结合起来，通过用笔、用线，以及对黑、白、灰明暗层次的处理，表现物体的体积、空间及质感，如图4-19所示。

1）三大面

物体受光后一般可分为三个大的明暗区域：亮面、灰面、暗面。简单来说就是黑、白、灰，如图4-20所示。

2）五大调子

五大调子是一切物体在一定光线下明暗变化的最基本格局，其具有明度的差别，要根据具体对象和具体光线去比较表现。五大调子明暗对比的顺序是：高光→亮灰→明暗交界线→反光（暗灰）→投影，如图4-21所示。

在塑造物体体积时，五大调子的基本关系表达越明确，物体的体面转折关系交代得就越清楚，体

图4-19 明暗素描（2）
图4-20 三大面
图4-21 五大调子

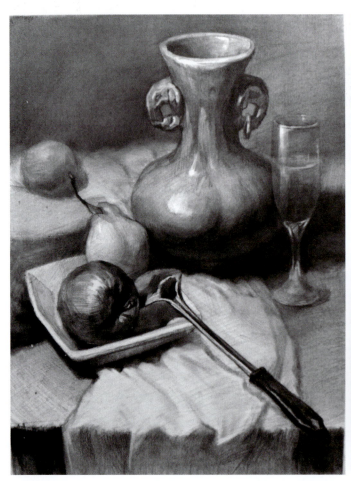

图4-19

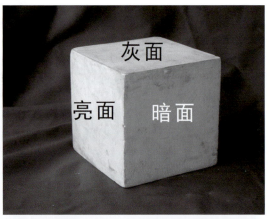

图4-20

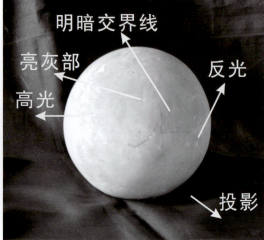

图4-21

积感就越强。刻画物体的亮部时，色调过度宜清晰、肯定，体现出"实"的感觉，并适当加强明暗交界"面"，暗部刻画时，色调过度宜自然，体现出"虚"的感觉。

学习评价

主要考核对形体透视、空间以及用线的关系和明暗关系的初步理解。要求完成 8 开重组结构的组合与分割结构素描临摹各 1 张；正方体和圆形明暗素描临摹各 1 张。

任务三　学会观察与理解

只有学会正确地观察和理解物体的造型特征，才能更好地把握物体的本质结构和其造型规律。

1. 整体观察

整体观察是在动笔之前对画面进行整体比较，分析画面的主次和虚实的整体关系。整体地去感觉物体相互之间的关系，增长从整体出发的观察能力，使这种能力成为一种艺术直觉，并做到心中有数，才有更好地开始，如图 4-22 所示。

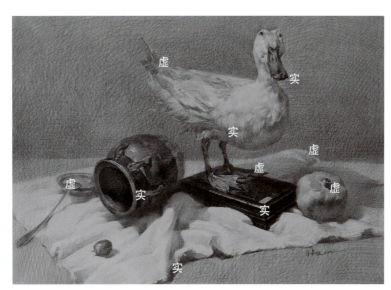

图 4-22　整体观察　姜浩张超画室

2. 概括观察

在观察对象时，可以把常见的形体概括成四类基本形体：方体、圆柱、圆球体和圆锥体，或者是由它们相互组合的混合体，将复杂的形体先几何化或简单化。例如，把饮料瓶、水壶等理解为柱体；把苹果理解为圆球体，如图 4-23 所示；把书本、颜料盒等理解为方体，如图 4-24 所示。

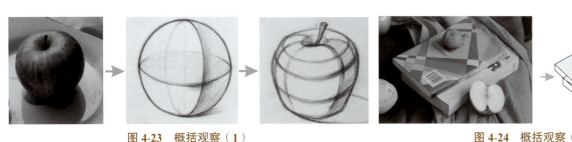

图 4-23　概括观察（1）　　　　　　　　　　图 4-24　概括观察（2）

3. 比较观察

通过坐标式的横向观察和竖向观察比较，找出物体与物体之间的差异，例如，在结构造型方面的高低、肥瘦、大小、方圆和曲直等；在空间位置方面的前后、上下、左右和疏密等；在明暗层次方面的黑、白、灰关系；在质感方面的光滑与粗糙等。这些都需要对比分析，才能有联系地把握各自的度，并更好地深入画面，培养造型能力，如图4-25所示。

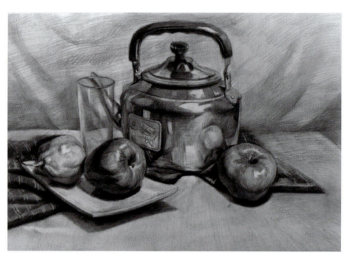

图 4-25　不锈钢壶和水果静物　陈辉

任务四　实训

1. 实训的三种方法

（1）步骤法。严格按照步骤图，掌握每一步骤必须达到的造型要求。养成良好的绘画顺序习惯。

（2）临摹法。通过临摹，研究并吸收原图作者使用的绘画技巧，沿作者思路，理解作画过程与思路。

（3）结构—明暗对照法。对照结构与明暗，深入而透彻地理解结构与明暗的细微关系，提高绘画造型能力。

2. 单个石膏几何体结构与明暗画法

1）正方体

石膏正方体照片和结构图与调子图如图4-26和图4-27所示。

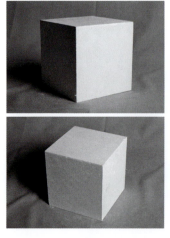

图 4-26　石膏正方体照片

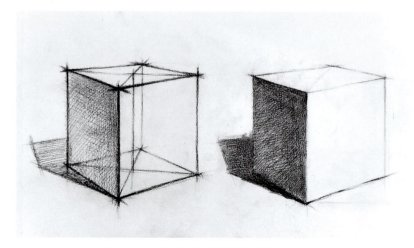

图 4-27　石膏正方体结构图与调子图　黄嘉亮

正方体的绘画步骤如下。

步骤1：淡淡地用笔勾勒两个方体框架，左边是结构，右边是调子。外形完全一致，结构方体内有结构线，如图4-28所示。

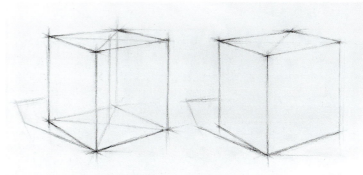

图4-28　正方体步骤1

步骤2：根据线条远近关系，强化结构方体的线条。淡淡地给调子方体涂上暗部与投影，如图4-29所示。

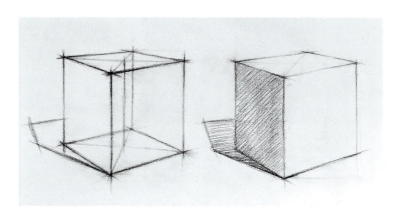

图4-29　正方体步骤2

步骤3：结构方体继续强化线条，要强弱分明。调子方体加深暗部，带出灰面，如图4-30所示。

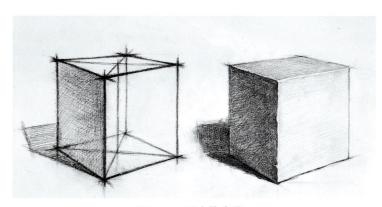

图4-30　正方体步骤3

步骤4：进一步深入画面。结构方体在强化线条的基础上，暗面、灰面与投影都适当添加调子，但强度不要超过线条。调子方体的绘画要更有层次感、虚实感。在亮暗面、亮灰面、灰暗面等交接处，适当添加高光细节，以丰富造型，如图4-31所示。

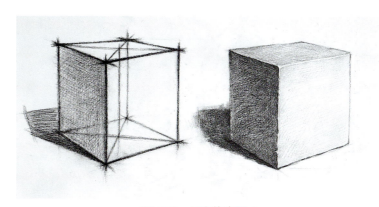

图4-31　正方体步骤4

2）球体

球体的特点就是无论从哪个角度看都是圆的，所以它的形态转折是多方位的（见图4-32）。球体的绘画步骤如下。

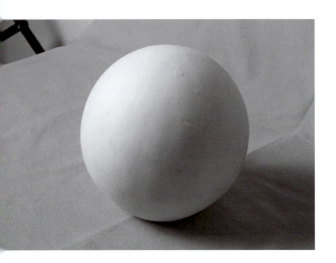

步骤1：画出一个正方形，通过画对角线，找出中线，画出米字格，用短线切出一个接近于正八边形的外轮廓。接着用弧线逐渐画出圆形，并根据圆形的透视规律画出辅助线，如图4-33所示。

步骤2：先远看，检查圆的形状是否有问题，并做适当调整。然后根据光线来源，找准并加深明暗交界线和外轮廓线的上、下、左、右四个接触点位置，最后处理好实线和虚线的关系，使球体的体积感和空间感更强一些，并在暗面适当上些调子和画投影，加强其光影效果，如图4-34所示。完成作品如图4-35所示。

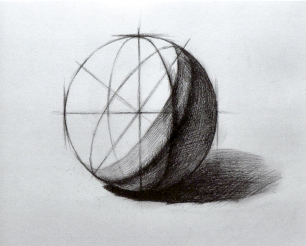

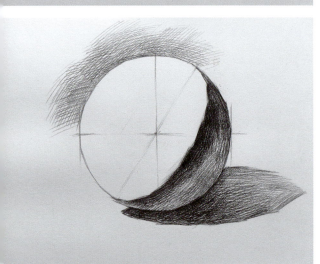

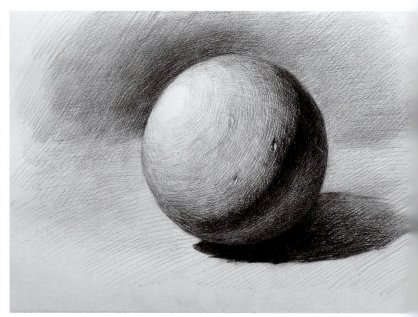

	图 4-32	
	图 4-33	
	图 4-34	图 4-35

图 4-32　石膏球体照片
图 4-33　石膏球体步骤1
图 4-34　石膏球体步骤2
图 4-35　石膏球体完成图　黄嘉亮

模块四 造型因素与方法

3）十字锥体

十字锥体是由一个长方体与四棱锥穿插组合而成的形体，如图4-36所示。在分析其结构时注意四棱锥和长方体的结合，以及整体的比例分割。十字锥体的绘画步骤如下。

步骤1：根据锥体的宽度确定高度，用淡淡的笔痕确定大形，注意穿插的方体在透视中的变化。结构十字锥体要标示内部结构线，如图4-37所示。

步骤2：检查十字锥体每根线的透视方向。结构锥体要根据线条远近关系强化深浅粗细的对比。调子锥体在暗面投影相应铺上调子，注意前重后轻，如图4-38所示。

步骤3：对结构锥体继续强化线条，增强画面对比度，并适当添加暗部、投影，甚至灰面的调子。对调子锥体深入推进刻画，注意调子变化，补充灰面与各交界棱的高光细节，如图4-39所示。

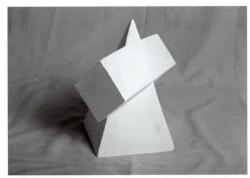
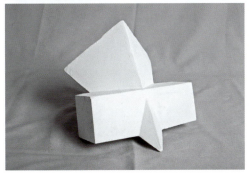

图4-36 十字锥体照片

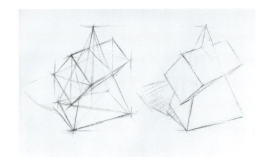

图4-37 十字锥体步骤1

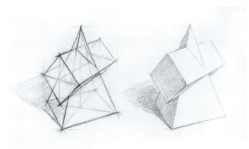
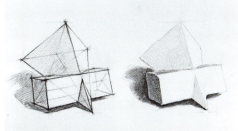

图4-38 十字锥体步骤2

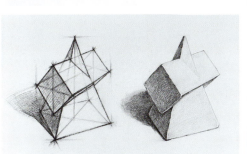
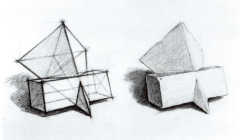

图4-39 十字锥体步骤3
黄嘉亮

4）石膏组合体

石膏组合体如图 4-40 所示，其绘画步骤如下。

步骤 1：仔细观察各个几何形体的摆放位置和前后关系，用直线确定各几何形体的大致位置和大小，如图 4-41 所示。

步骤 2：检查四个几何体的形和透视关系是否正确，找出背光部分、明暗交界线以及投影，用浅浅的调子表现出来，并有意识地加重投影和明暗交界线，如图 4-42 所示。

步骤 3：逐步加深暗面，并画出灰面的调子，画出布纹的调子和褶皱的明暗关系，如图 4-43 所示。

步骤 4：整体观察和调整画面的菱角虚实关系，并处理好灰面与亮面的细节，最后用橡皮和削尖的炭笔细致刻画石膏边线菱角的质感，如图 4-44 所示。

步骤 5：继续调整画面的整体关系，留意背景衬布与石膏几何体边缘的虚实变化，使画面既和谐又富于变化，如图 4-45 所示。

图 4-40　石膏组合体照片　　图 4-41　石膏组合体步骤 1
图 4-42　石膏组合体步骤 2　　图 4-43　石膏组合体步骤 3
图 4-44　石膏组合体步骤 4　　图 4-45　石膏组合体步骤 5　黄嘉亮

图 4-40	图 4-41	图 4-42
图 4-43	图 4-45	
图 4-44		

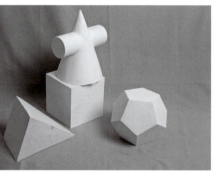
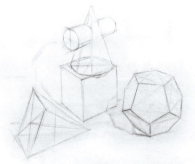
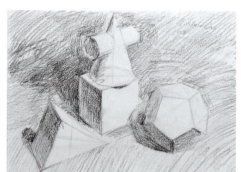
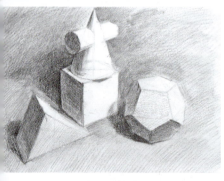
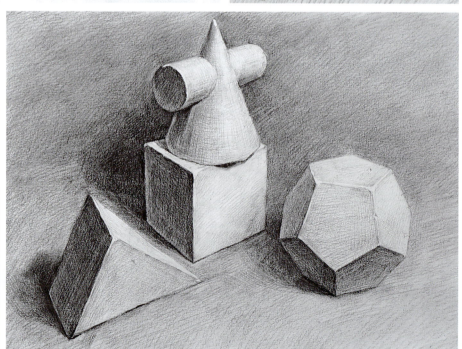
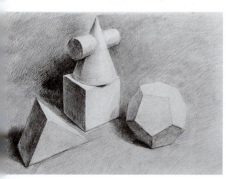

模块四 造型因素与方法

5）六棱柱

（1）竖六棱柱（见图4-46）。竖六棱柱的绘画步骤如下。

步骤1：先根据六棱柱的透视画出长方体，然后在图中找出对角线和中点，连接各位置中点，并垂直拉出各端点的垂直线，如图4-47所示。

步骤2：根据光影现象画出黑、白、灰调子和投影，重点并细致刻画面与面之间的边线的明暗变化，最后用橡皮尖角对边线的高光擦一下，表现出其质感，如图4-48所示。

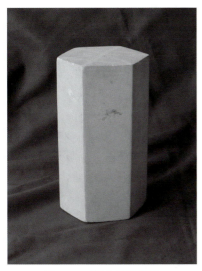
图4-46 竖六棱柱照片

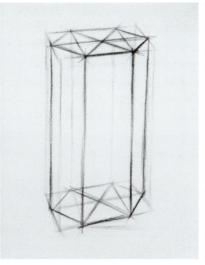
图4-47 竖六棱柱步骤1

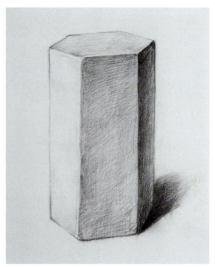
图4-48 竖六棱柱步骤2

（2）横六棱柱（见图4-49）。横六棱柱的绘画步骤如下。

步骤1：同上面的方法一样，先画出长方体，找出对角线和相应线段中点，连接中点，并拉出各端点的轮廓线，如图4-50所示。

步骤2：根据线条远近关系，有节奏地加深可见的轮廓线，并铺出灰面、暗面和投影的调子，如图4-51所示。

步骤3：处理好灰面和暗面的变化后再刻画亮面的过渡，特别是棱边角的变化，将其破损的质感表现出来，如图4-52所示。

	图4-49	
图4-50	图4-51	图4-52

图4-49 横六棱柱照片
图4-50 横六棱柱步骤1
图4-51 横六棱柱步骤2
图4-52 横六棱柱步骤3

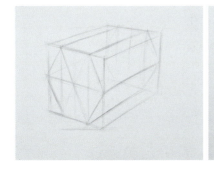
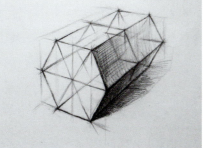
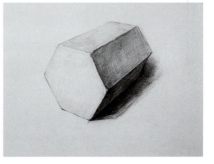

6）六棱十字柱

六棱十字柱是以绘画横、竖六棱十字柱（见图4-53和图4-54）作为基础的一种几何结合体。定好中间十字结构，再依照六棱柱绘画方法，能快速起稿。绘画调子注意各面的调子微小差异，才能画出丰富的色调关系。竖六棱十字柱结构及完成稿如图4-55和图4-56所示。横六棱十字柱结构如图4-57所示。

图 4-53	
图 4-54	图 4-56
图 4-55	图 4-57

图 4-53　横六棱十字柱照片
图 4-54　竖六棱十字柱照片
图 4-55　竖六棱十字柱结构
图 4-56　竖六棱十字柱完成图
图 4-57　横六棱十字柱结构

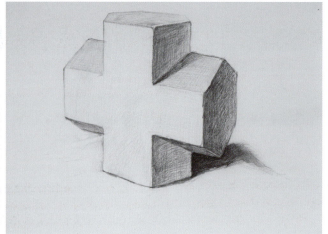

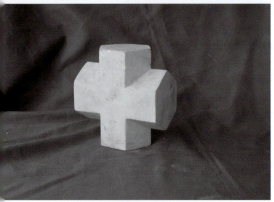

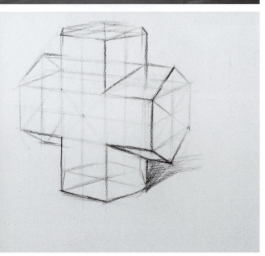

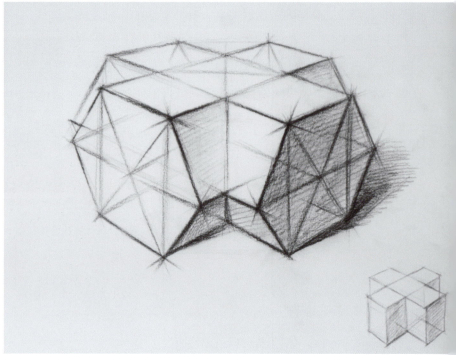

模块四 造型因素与方法

横六棱十字柱的绘画步骤如下。

步骤1：先理解成两个长方体进行定位，然后根据正六边形的原理画正六边形，最后铺基本明暗，确定明暗关系，如图4-58所示。

步骤2：用侧锋逐步加深明暗交界线和暗面以及投影的关系，注意色调节奏距离以及边缘的虚实变化和整体感，如图4-59所示。

步骤3：整体刻画，重点处理好黑、白、灰和投影的对比关系，如图4-60所示。

步骤4：进一步深入表现边棱的细节，将高光所在表现清楚。绘画石膏边角损坏情况，增强其写实性和耐看性，如图4-61所示。

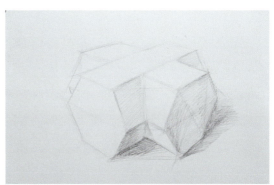

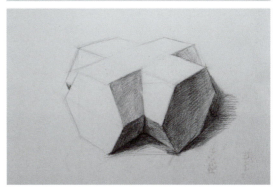

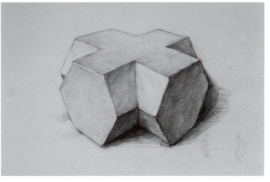

图4-58　横六棱十字柱步骤1
图4-59　横六棱十字柱步骤2
图4-60　横六棱十字柱步骤3
图4-61　横六棱十字柱步骤4

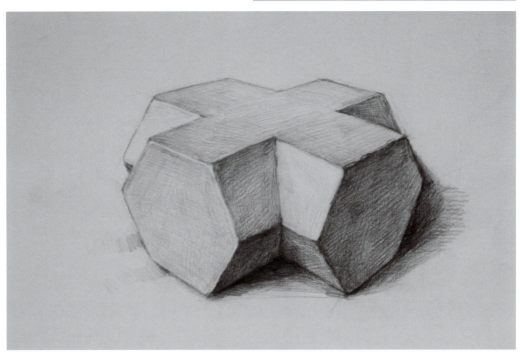

7）圆柱、圆锥和棱锥

圆柱可以理解成长方体切割而成，因此透视可以根据长方体来理解。这里介绍两种竖圆柱（见图4-62）的画法：画法一是直接用直线概括起稿，然后弧线画出圆面结构（见图4-63和图4-64）；画法二是先把圆柱体理解为长方体，然后按画圆的方法画出上、下圆面透视，最后连接两边的切线（见图4-65）。无论哪种方法都要注意上、下两个圆面上扁下圆的透视原理，左右侧的圆弧过渡要足够圆润，避免出现尖角（见图4-66）。

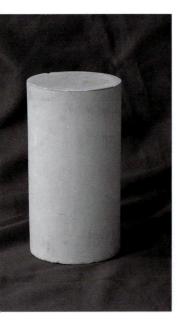

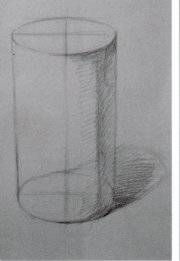
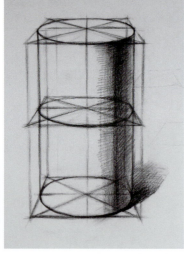
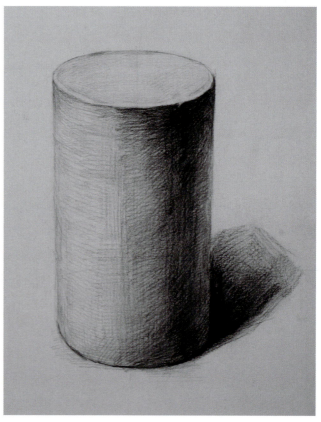

图4-62　竖圆柱照片
图4-63　竖圆柱步骤1（画法一）
图4-64　竖圆柱步骤2（画法一）
图4-65　竖圆柱（画法二）
图4-66　圆柱完成图

图4-62	图4-63	图4-66
图4-64	图4-65	

绘画横圆柱（见图4-67）时注意前后圆面，同样也保持"前扁后圆""前大后小"的透视规律，如图4-68和图4-69所示。

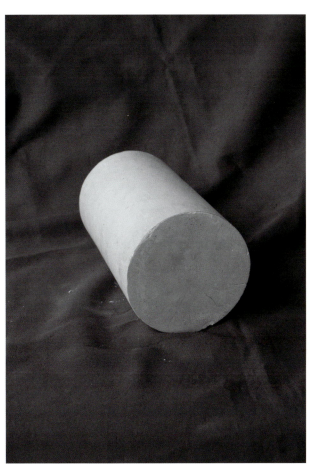

图4-67　横圆柱照片

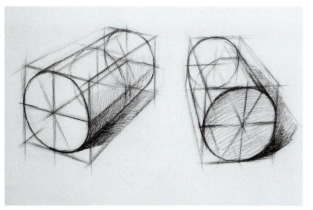

图4-68　两个横圆柱结构　黄嘉亮

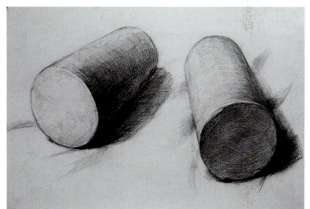

图4-69　两个横圆柱明暗　黄嘉亮

圆锥和棱锥画法及作品如图4-70和图4-71所示。

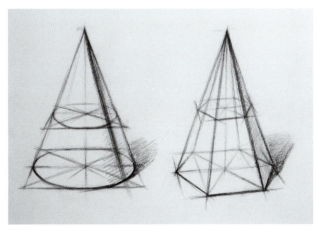

图4-70　圆锥和棱锥结构　黄嘉亮

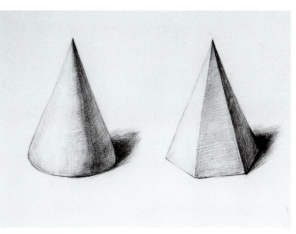

图4-71　圆锥和棱锥明暗　黄嘉亮

8)石膏几何体

石膏几何体照片及结构如图4-72所示。其绘画步骤如下。

步骤1：用长直线条进行定位构图，注意上、下、左、右的位置关系，并大致勾画出石膏几何体的结构关系，如图4-73所示。

步骤2：先整体对暗面和投影铺一次调子，有意拉开明暗差距，暗部与投影同步处理，如图4-74所示。

步骤3：继续丰富色调。排线需讲究，整齐而轻松地组织线条。同时注意背景与前景物体边缘的虚实，如图4-75所示。

步骤4：强化明暗交界线部分以及投影。削尖笔来刻画石膏棱边角的受光位置，润色石膏转折边缘，增加质感，如图4-76所示。

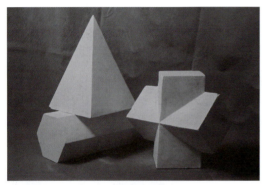

（a）照片　　　　　　　　　　（b）结构

图4-72　石膏几何体照片及结构

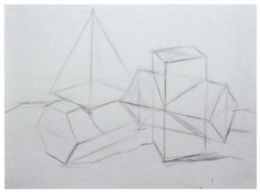

图4-73　石膏几何体步骤1

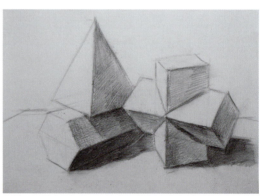

图4-74　石膏几何体步骤2

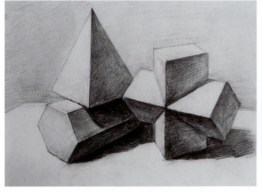

图4-75　石膏几何体步骤3

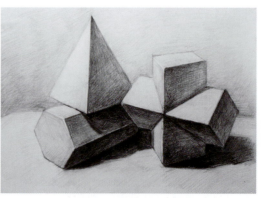

图4-76　石膏几何体步骤4

模块四 造型因素与方法

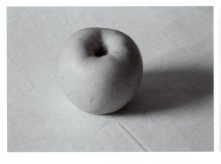
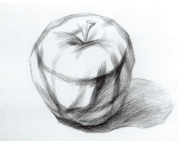
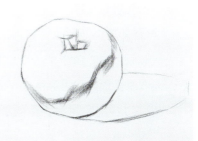

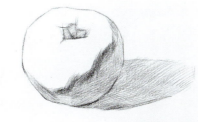
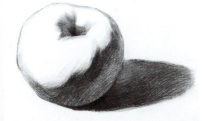
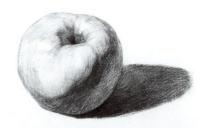

苹果结构

苹果调子对照

图 4-77	图 4-78	图 4-79
图 4-80	图 4-81	图 4-82
		图 4-83

图 4-77　苹果照片
图 4-78　苹果结构
图 4-79　苹果步骤 1
图 4-80　苹果步骤 2
图 4-81　苹果步骤 3
图 4-82　苹果步骤 4
图 4-83　苹果完成图　冯泽宏

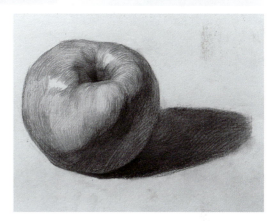

3. 单个静物结构与明暗画法

1）苹果的画法

苹果是球状物体（见图 4-77），可参照球体结构来理解其形体，并表现它的结构关系和明暗调子变化规律（见图 4-78）。要画好苹果，必须抓准大结构转折位置，把握好体面走向，附以准确的明暗调子。重点表达果窝和高光周边线条走向，注重虚实变化，是表现质感的要诀。苹果的绘画步骤如下。

步骤 1：细致观察苹果外貌特征，以概括的线条勾勒出其外形。侧锋起稿，定出明暗交界线以及投影范围，如图 4-79 所示。

步骤 2：仍以侧锋用笔，整齐排出苹果暗面、果窝与投影等调子，确定大的明暗关系。注意投影边缘虚实变化，如图 4-80 所示。

步骤 3：用纸笔对暗面和投影顺着结构走向进行擦拭，使暗面的色调自然协调地过渡，并进一步强化调子对比，拉开画面的节奏关系。结构表现进一步精细化，"线随形走"，恰当表现其表面的起伏变化，如图 4-81 所示。

步骤 4：选用硬碳或 2B 以下的铅笔，用尖笔细致刻画灰面和亮面。注意各转折面的微妙衔接，但也不要处理得过分圆润，如图 4-82 所示。

完成的作品如图 4-83 所示。

2）香梨的画法

香梨是静物绘画常见的题材之一（见图4-84）。它的整体可以看成由上下两个圆锥叠起来，再加一柄圆柱体而组成。由于梨头以及梨身结构的微细起伏，使得表现起来生动有趣。但不能过分强调局部而使得细节变得琐碎。香梨的绘画步骤如下。

步骤1：细致观察香梨的形态，用长线条大体勾勒出其形体特征，定好明暗交界线以及投影。接着，具体绘画香梨柄、梨头的局部结构，结合形体起伏丰富明暗交界线走势。侧锋用笔，整齐排出香梨的暗面、投影的调子，注意虚实强弱，如图4-85所示。

步骤2：根据观察感受，由明暗交界线开始加重调子，进一步拉开对比，营造画面的节奏关系。用纸笔或纸巾对暗面顺着结构起伏擦拭，恰当表现香梨表面的起伏变化。细致注意各个转折面的微妙衔接。精细刻画高光与梨柄，并控制亮面色泽，不宜处理过深，如图4-86所示。香梨的结构素描如图4-87所示。

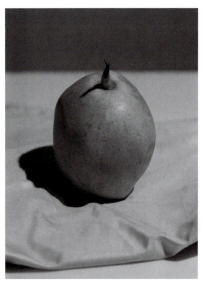
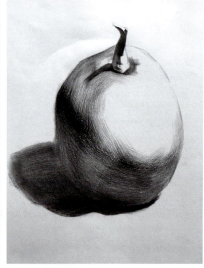
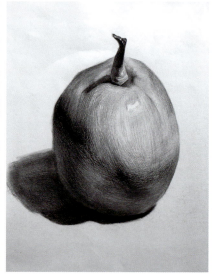

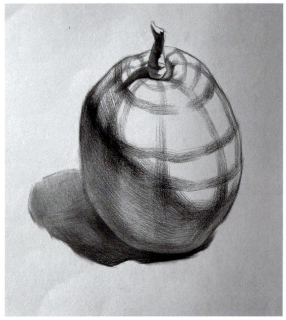

图 4-84	图 4-85	图 4-86
图 4-87		

图 4-84　香梨的照片
图 4-85　香梨的步骤1
图 4-86　香梨的步骤2　廖国源
图 4-87　香梨结构素描　廖国源

模块四 造型因素与方法

3）香蕉的画法

一把香蕉可以被看成是一组圆柱体的集合。每根香蕉分果蒂、蕉身、蕉头3个部分。值得注意的是，无论蕉蒂还是蕉身，更像是圆润的六棱柱，而蕉头以及蕉身与蕉蒂衔接处都是小的转折面，如图4-88所示。香蕉的绘画步骤如下。

步骤1：用淡淡的线条把香蕉的外形勾勒清楚，形体要生动。注意每根香蕉的前后遮挡关系。将明暗交界线与投影关系表达清楚，并铺上相应的调子，如图4-89所示。

步骤2：继续深入刻画香蕉的明暗关系，强化结构转折，铺上灰面。注意蕉头与蕉蒂的细节刻画。投影要有虚实变化，如图4-90所示。

步骤3：丰富香蕉的调子，使其符合固有色效果。精细表达各处高光点，用笔细腻而利索。重点刻画前端香蕉，以突出前后主次感，如图4-91所示。

对结构素描，要强化轮廓线与明显的转折线，其他小面转折用较轻的线条表达，如图4-92所示。

图 4-88	图 4-89	图 4-90
图 4-91		图 4-92

图 4-88　香蕉的照片
图 4-89　香蕉的步骤1
图 4-90　香蕉的步骤2
图 4-91　香蕉的步骤3　廖国源
图 4-92　香蕉结构素描　廖国源

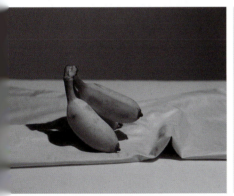
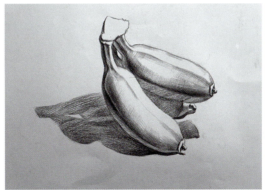
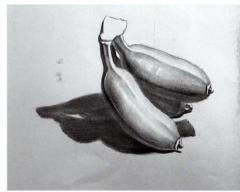
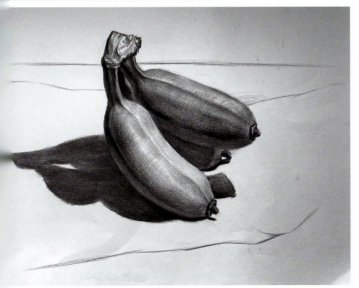
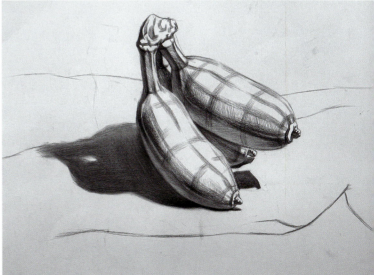

4）火龙果的画法

火龙果是画起来很好看的水果之一。起稿过程不能草率地勾出叶状果皮与果蒂，避免铺垫后难以处理。先以圆桶形结构塑造，然后根据生长纹路深入画出果皮凸起的明暗关系，注意不要面面俱到，以致虚实不分，使画面显得很花。

火龙果的照片、作图过程及完成稿如图4-93～图4-95所示。

5）山竹的画法

山竹形体圆润，需要善于找出表面细微结构起伏，才能画得生动。由于色泽较深，亮面容易画黑。如果过度强调亮面固有色，则整个体积关系不好表现。画时重点抓住果柄以及四、五叶果蒂特征进行深入表现。

山竹的照片、作图过程及完成稿如图4-96～图4-98所示。

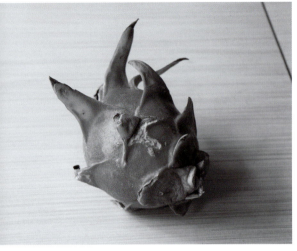

图4-93　火龙果照片

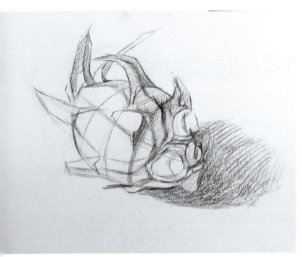

图4-94　火龙果作图过程

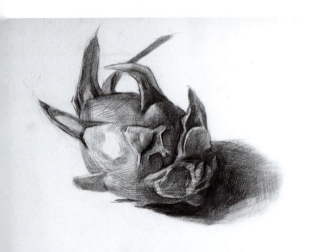

图4-95　火龙果完成图　冯泽宏

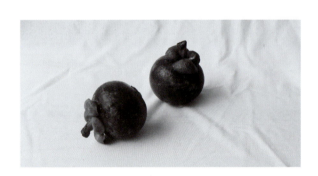

图4-96　山竹照片

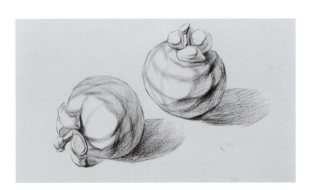

图4-97　山竹作图过程

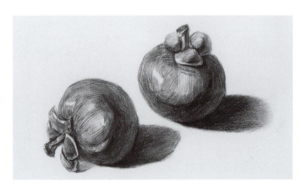

图4-98　山竹完成图　冯泽宏

模块四 造型因素与方法

6）葡萄的画法

葡萄的难点就是颗粒多，画起来难以实现整体性（见图4-99）。要将每层葡萄的明暗交界线联合起来观察，整串葡萄就有了一个大的体块感觉。单个葡萄则需要考虑前实后虚，选靠前的几颗进行精细表现。葡萄的绘画步骤如下。

步骤1：长线条构图，勾勒出葡萄的大致造型。然后铺大色调，有意识地拉开黑、白、灰关系，并注意前后虚实，如图4-100所示。

步骤2：精细刻画靠前几颗具代表性的葡萄，将茎的关系表现清楚。进一步加重色调的对比，将高光形状表现精确，注意每颗葡萄的反光不要太强，反光要与暗面协调，如图4-101所示。

对结构素描，要强化每一颗葡萄的轮廓线与明显的转折线以及投影关系，各条茎也要表达清楚。其他小面转折则用较轻的线条表达，注意前后主次关系，如图4-102所示。

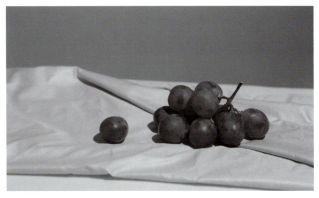
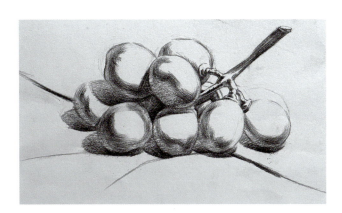
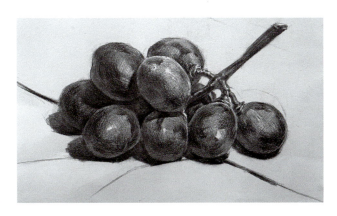

图 4-99　葡萄的照片
图 4-100　葡萄的步骤1
图 4-101　葡萄的步骤2　廖国源
图 4-102　葡萄结构素描　廖国源

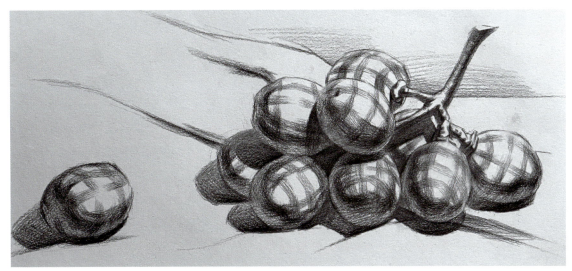

7）西红柿的画法

西红柿属球体结构，固有色较深，但表皮光滑，反光比较强。蒂部小尖叶是其最具表现特点的部位。西红柿特有的多块状结构，使得明暗交界线因形体起伏而显得虚实多变，难把握，所以暗部处理要服从主体，如图4-103所示。西红柿的绘画步骤如下。

步骤1：用切线的办法画出西红柿的大体轮廓，标出投影范围，结合形体结构起伏定好明暗交界线走势，简略画出蒂部形态，如图4-104所示。

步骤2：从明暗交界线入手，连同投影画出大的明暗关系。将蒂部形状具体化。注意整体的虚实感受，如图4-105所示。

步骤3：强化暗部，用纸笔或纸巾对暗面顺着结构起伏擦拭，同时为了区分蒂部与暗部色泽，铺出灰面。注意加强形体起伏的表现，如图4-106所示。

步骤4：深入阶段，要把握好固有色与整体体积感的平衡性。不能过度将亮灰面处理得太黑。蒂部处理需注意虚实，高光用笔细腻才能表现出质感，如图4-107所示。

西红柿结构素描如图4-108所示。

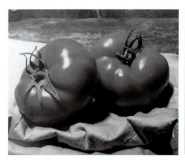
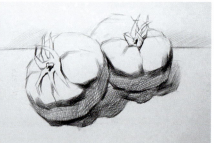
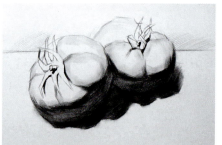
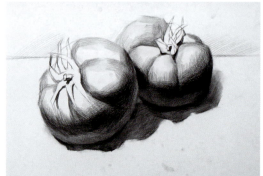
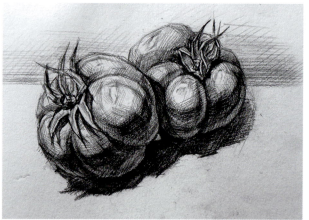
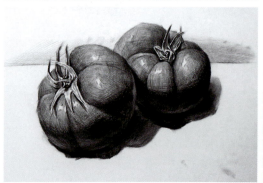

图4-103	图4-104	图4-105
图4-106		图4-108
图4-107		

图4-103　西红柿的照片
图4-104　西红柿的步骤1
图4-105　西红柿的步骤2
图4-106　西红柿的步骤3
图4-107　西红柿完成图　廖国源
图4-108　西红柿结构素描　黄嘉亮

西红柿的深入塑造

模块四 造型因素与方法

8）菜椒与苹果的画法

菜椒与苹果都属于球体。两者既有相似之处，又有明显差异。两者都有明显的肌肉般的结构起伏，菜椒更甚。苹果果窝很深，成圆锥状，果蒂细长。菜椒果窝果蒂粗壮，果蒂边上有起伏，棱角分明。质感上，菜椒比苹果光滑，故而反光更加明显，如图4-109所示。菜椒与苹果的绘画步骤如下。

步骤1：用概括的切线，淡淡地勾勒出菜椒与苹果的外形，将比较明显的肌肉结构表达准确，细节到位，铺以淡淡的调子，如图4-110所示。

步骤2：从暗部着手，强化明暗交界线，连同投影画出大的明暗关系。注意将苹果的圆与菜椒的方表达出来，如图4-111所示。

步骤3：继续深入推进，补充菜椒与苹果的灰面，拉开两者的固有色差异。做好轮廓上的虚实衬托，形成明确的空间关系，如图4-112所示。

步骤4：深入及调整阶段，整理用笔，处理好两个蔬果的高光点表现。细致表现两者果蒂部分，强化菜椒的光滑反光质感，如图4-113所示。

菜椒与苹果结构素描如图4-114所示。

菜椒与苹果

图 4-109
图 4-110
图 4-111
图 4-114 | 图 4-113 | 图 4-112

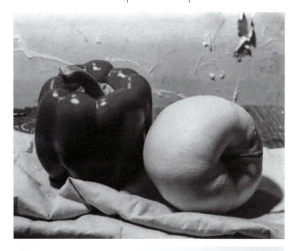

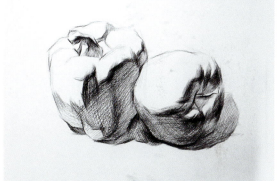

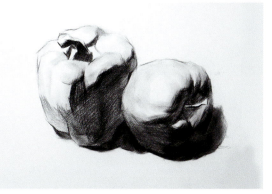

图 4-109 菜椒与苹果照片
图 4-110 菜椒与苹果步骤1
图 4-111 菜椒与苹果步骤2
图 4-112 菜椒与苹果步骤3
图 4-113 菜椒与苹果完成图　廖国源
图 4-114 菜椒与苹果结构素描　黄嘉亮

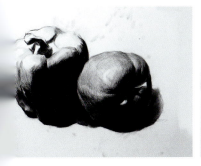
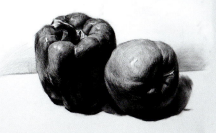
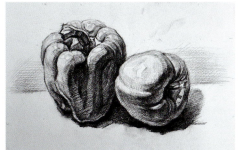

9）椰菜的画法

椰菜是扁球状物体，光影关系必须符合球体结构（见图4-115和图4-116）。菜头与菜叶是表现重点，表现时要画准菜叶中茎的脉络关系，将近处叶边的虚实关系表达清楚，细节表现生动。颜色控制注意叶部略深一点。椰菜的绘画步骤如下。

步骤1：确定适中的构图高度与大小，用长直线和曲线条勾勒出椰菜的形体，将明暗交界线以及菜头、菜茎、投影表达出来，并注意虚实，如图4-117所示。

步骤2：将菜叶、菜头以及暗部里一些结构具体化。沿着明暗交界线轻松用笔展开铺调，近处投影略重，边缘较清晰，菜的边线虚一点，如图4-118所示。

步骤3：具体刻画近处的菜叶，进入深化暗部色调，铺出整个椰菜的灰色部分。对叶茎相接的位置具体表现，虚实有度。绘画局部布纹，增加气氛，如图4-119所示。

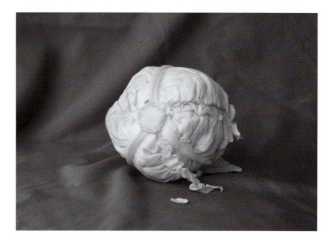

图4-115　椰菜的照片

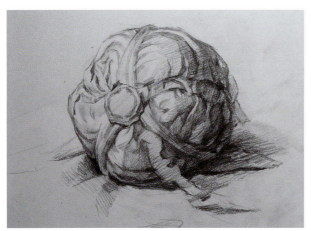

图4-116　椰菜的结构素描

图4-117　椰菜步骤1

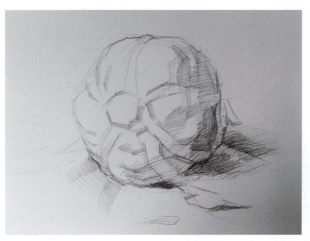

图4-118　椰菜步骤2

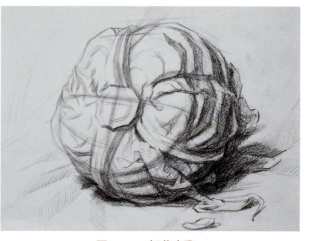

图4-119　椰菜步骤3

步骤4：深入表现近处叶的边缘以及其皱褶效果，拉开整棵椰菜的虚实感受。暗部做适度表现，区分菜叶与茎的色泽，做微细调整，保持椰菜的整体性，如图4-120所示。

椰菜完成的作品如图4-121所示。

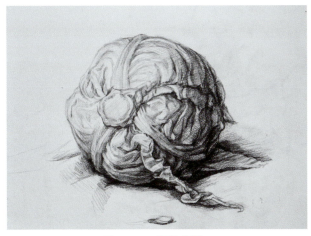

图4-120 椰菜步骤4

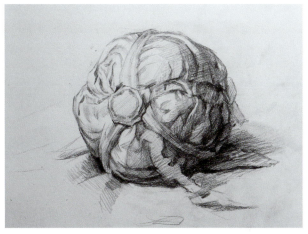

图4-121 椰菜完成图 黄嘉亮

10）白菜的画法

白菜的菜叶与菜帮颜色都较淡，表现过程中，始终保持白菜圆柱体的体积感受。深入表现菜头以及菜叶，但又要避免处理得过于琐碎；同时注意拉开菜叶与菜帮的色泽。

白菜的照片、作图过程及完成作品如图4-122～图4-124所示。

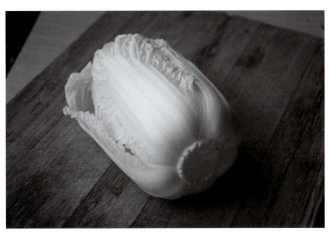

图4-122 白菜的照片

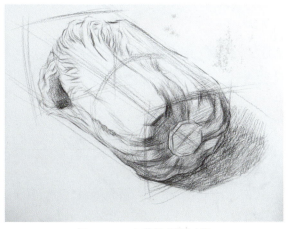

图4-123 白菜的作图过程

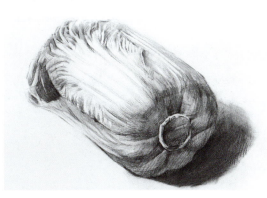

图4-124 白菜完成图 冯泽宏

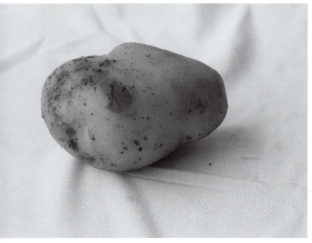

图 4-125 土豆的照片

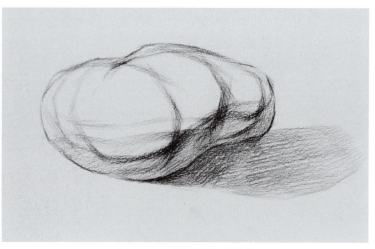

图 4-126 土豆的作图过程

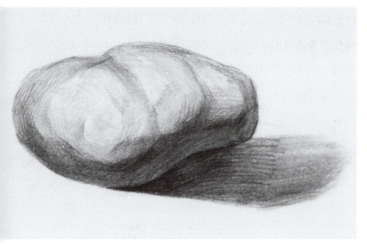

图 4-127 土豆完成图　冯泽宏

11）土豆的画法

土豆外形呈球状，结构起伏没有规律。作画时要抓住富有个性的明暗交界线走势进行表现，同时也要把外轮廓丰富的方圆变化画出来，切忌画得太圆。土豆表面粗糙，反光不明显，其表面的窝黑、白、灰变化丰富，在兼顾整体的情况下可有选择地进行表现。

土豆的照片、作图过程及完成的作品如图 4-125～图 4-127 所示。

12）鸡蛋的画法

鸡蛋为椭球体结构，表面较光滑，高光不是很明显。上明暗调子时，可参考球体的方法，围绕鸡蛋的结构进行塑造。

鸡蛋的照片、作图过程及完成作品如图 4-128～图 4-130 所示。

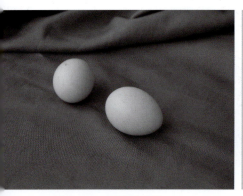

图 4-128 鸡蛋的照片

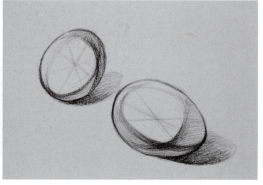

图 4-129 鸡蛋的作图过程

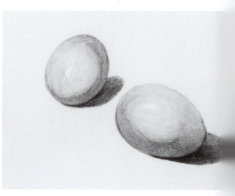

图 4-130 鸡蛋完成图　冯泽宏

模块四　造型因素与方法

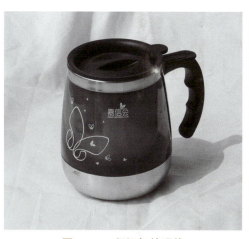

图4-131　保温杯的照片

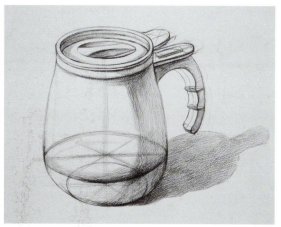

图4-132　保温杯的作图过程

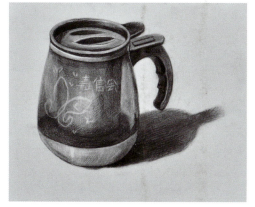

图4-133　保温杯完成图　冯泽宏

13）保温杯的画法

保温杯有三种不同质感的构件，先把它简单地看成圆柱结构。除塑造出其饱满的体积感以及强烈的光感外，须在用笔上区分不同质感的表现。盖子与杯耳是塑料材质，应用高B数的铅笔处理出亚光效果。杯身的玻璃及杯底的不锈钢，则需用尖笔细心绘画映像，以增强高反光度的质感。

保温杯的照片、作图过程及完成作品如图4-131～图4-133所示。

14）茶壶的画法

茶壶由球体和半球体组成，明暗交界线走势清晰，可将其表达得结实有力。壶身反光感强烈，必须将其各部分的高光以及反光处理到位。壶嘴、壶耳以及壶盖结构精致，要表达准确，应根据虚实关系表现其生动性。

茶壶的照片、作图过程及完成作品如图4-134～图4-136所示。

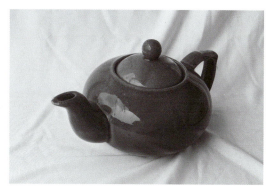

图4-134　茶壶的照片

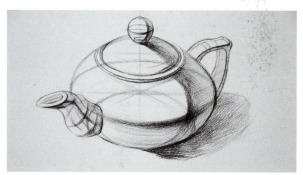

图4-135　茶壶的作图过程

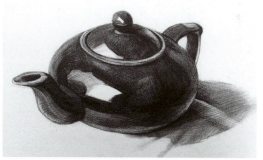

图4-136　茶壶完成图　冯泽宏

15）深色罐子的画法

深色罐子是素描静物中常见的题材之一，表现时要注意不同罐子的造型特征，抓好转折点，画准其结构。不要因深色罐子固有色深，而把亮部涂得太黑，应注意提亮，形成反差以增强体积感。深色罐子光滑的表面造成反光面影像强烈，要注意取舍环境对其影响的细节。

深色罐子的照片、作图过程、完成作品及其结构素描如图4-137～图4-141所示。

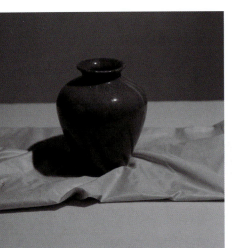
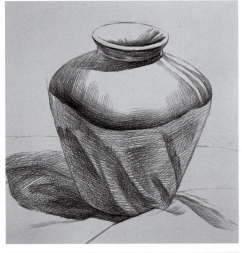
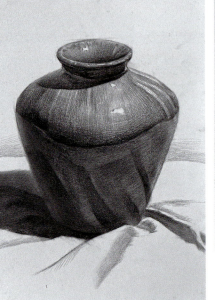
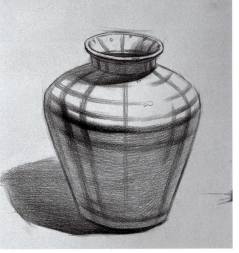
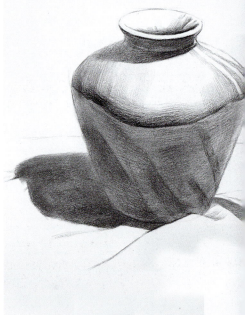

图4-137　深色罐子的照片
图4-138　深色罐子步骤1
图4-139　深色罐子步骤2
图4-140　深色罐子完成图　廖国源
图4-141　深色罐子结构素描　廖国源

图4-137	图4-138	图4-139
图4-140	图4-141	

模块四 造型因素与方法

16）深色瓶子的画法

深色瓶子与深色罐子的表现方式一样，但遇上局部上釉，局部陶土混搭质感的情况时，要有意识地区分固有色与质感。可以将两部分当作两个物体处理，但要将明暗交界线衔接好。深色瓶子的照片、作图过程、完成作品及其结构素描如图4-142～图4-146所示。

| 图4-142 | 图4-143 | 图4-146 |
| 图4-144 | 图4-145 | |

图4-142　深色瓶子的照片
图4-143　深色瓶子的步骤1
图4-144　深色瓶子的步骤2
图4-145　深色瓶子完成图　廖国源
图4-146　深色瓶子结构素描　廖国源

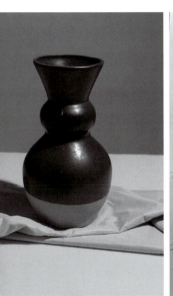
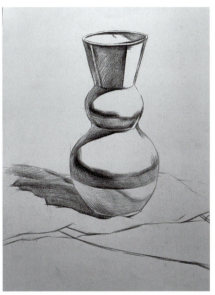
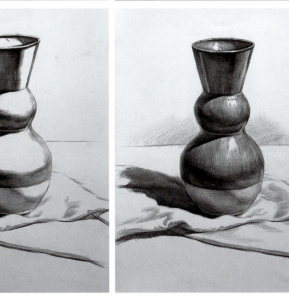
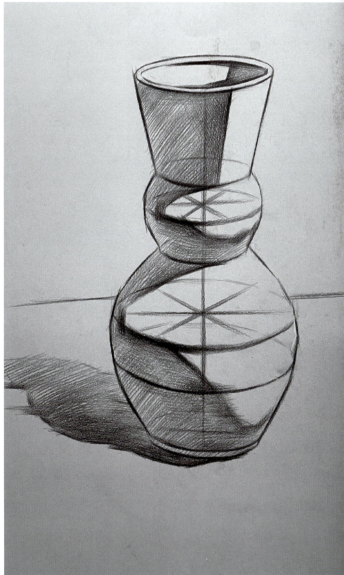

17）浅色瓶子的画法

浅色瓶子大多数是瓷瓶，与深色罐子处理手法相近，但对其主要是要压重暗部。由于浅色瓶子因表面光滑，反光处会有较多影像反射，故需要取舍，不能表现过多而显得花眼。由于色浅，高光点表现要轻而聚光，因此手工要求更高。

浅色瓶子的照片、作图过程、完成作品及其结构素描如图 4-147 ～图 4-151 所示。

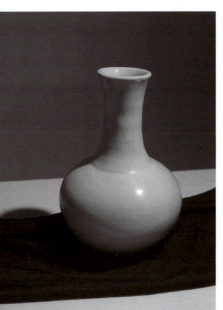
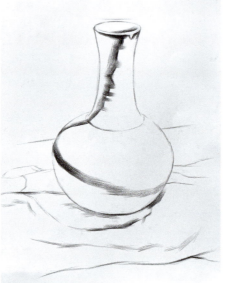
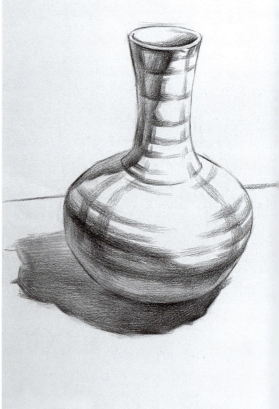
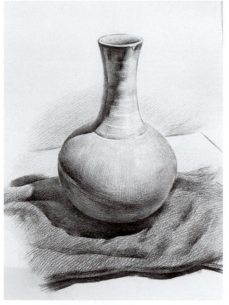

| 图 4-147 | 图 4-148 | 图 4-151 |
| 图 4-149 | 图 4-150 | |

图 4-147　浅色瓶子的照片
图 4-148　浅色瓶子步骤 1
图 4-149　浅色瓶子步骤 2
图 4-150　浅色瓶子完成图　廖国源
图 4-151　浅色瓶子结构素描　廖国源

18）油瓶的画法

油瓶的表现与玻璃杯相近，在其绘画过程中应抓住转折处的明暗关系，强化体积。精细表现油的折射效果以及瓶身的招贴。

油瓶的照片、作图过程及完成作品如图4-152～图4-154所示。

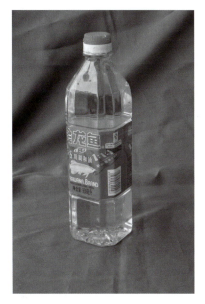

图4-152　油瓶的照片

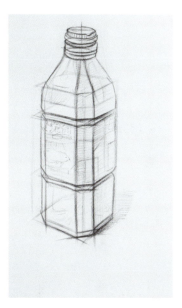

图4-153　油瓶的作图过程

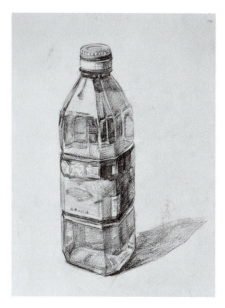

图4-154　油瓶完成图　黄嘉亮

4. 衬布的表现

（1）先找出衬布的形状，再铺暗面的调子。

（2）铺灰色调子和深入刻画布纹转折的质感，如图4-155所示。

（3）布纹暗面的反光一定要控制在暗面统一的调子里面，同时布纹的投影要根据布纹的结构走，并注意虚实变化，如图4-156所示。

学生作品如图4-157所示。

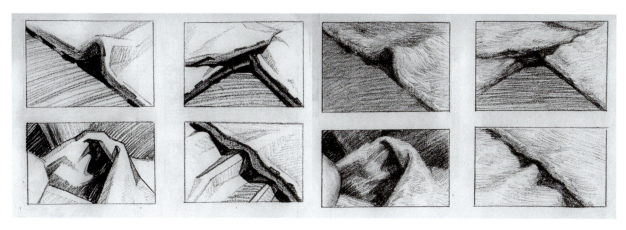

图4-155　衬布画法

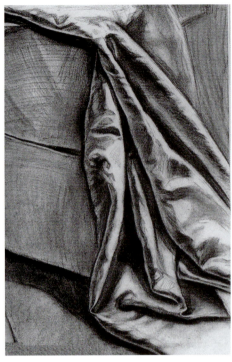
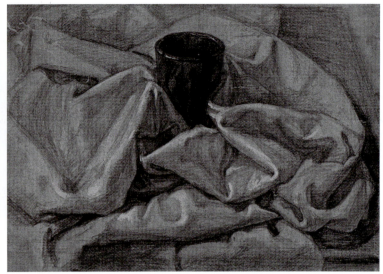

图 4-156 | 图 4-157

图 4-156　完成的作品
图 4-157　学生作品

5. 陶瓷的表现

（1）画陶瓷瓶口时，要先明确其厚度结构，用明暗把厚度区分出来。

（2）上瓶口的明暗时，要注意厚度与最上那个面转折的高光的处理，要画出瓶口起伏不平的质感。

（3）画陶瓷的把手时，先要理解转折面结构的相互关系，再找出明暗关系，在处理时也要注意画好明暗交界线的变化，如图 4-158 所示。

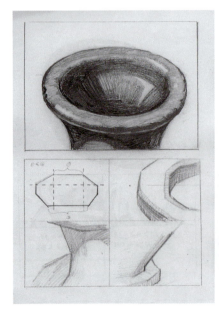
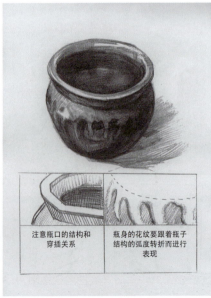
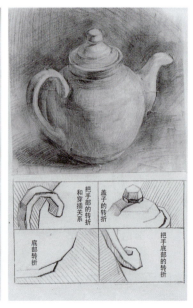

图 4-158　陶瓷画法（1）

（4）画有纹理的陶瓷时，要先画整体的效果，再回头画里面的纹理特征，同时要注意纹理也应跟着瓶身的明暗变化而变化，否则就会没有立体感，如图4-159所示。

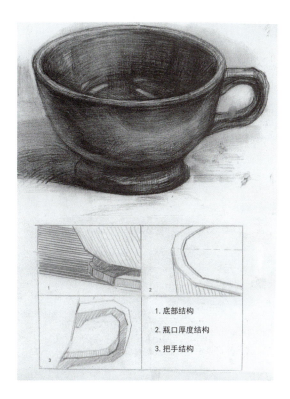

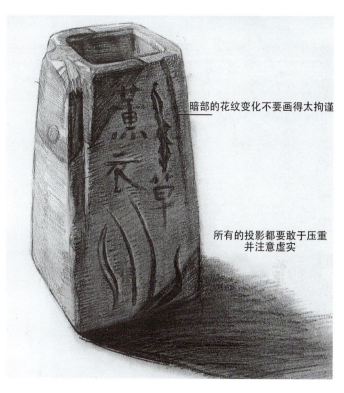

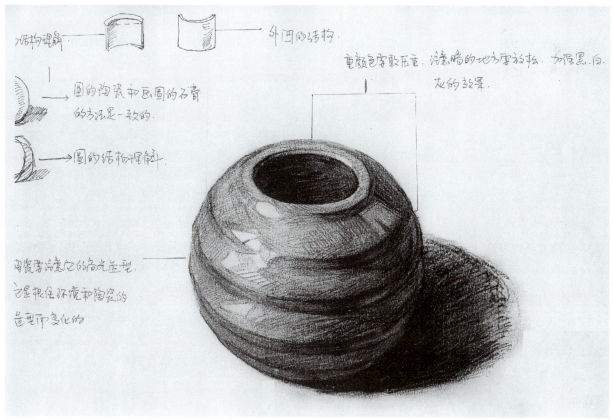

图4-159　陶瓷画法（2）

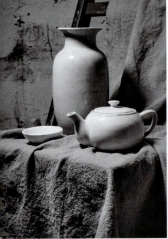
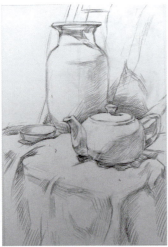
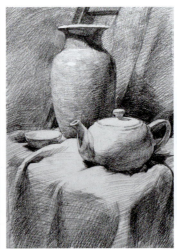
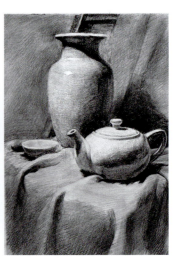
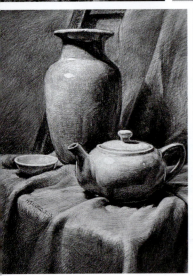
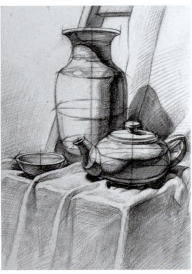

| 图 4-160 | 图 4-161 | 图 4-162 | 图 4-163 |
| 图 4-164 | 图 4-165 | | |

图 4-160　白色瓷器组合的照片
图 4-161　白色瓷器组合步骤 1
图 4-162　白色瓷器组合步骤 2
图 4-163　白色瓷器组合步骤 3
图 4-164　白色瓷器组合完成图　黄嘉亮
图 4-165　白色瓷器组合结构素描　黄嘉亮

6. 静物组合明暗素描与结构素描对照

1）范画一：白色瓷器组合

白色瓷器组合如图 4-160 所示，作画步骤如图 4-161～图 4-163 所示，完成的作品如图 4-164 所示。

步骤 1：以轻松的笔调起稿，把握好每个物体的外形特征，注意物体之间的比例关系。合理安排空间布局，形成前遮后挡的位置关系。处理好明暗交界线与投影，附以简单的明暗调子，如图 4-161 所示。

步骤 2：使用侧锋进行大面积的铺调，控制好亮、灰、暗色块的节奏关系。注意同类色的微妙色差，从画中焦点物件开始，辐射描绘到周边，层层推进，主次分明。轮廓线表达注重黑白互衬，要有虚实变化，如图 4-162 所示。

步骤 3：深入表达瓶口、壶嘴等细节，准确表现瓷器质感。细心表现前端茶壶与后端花瓶的反光影像的强度差异，以区分前后空间关系，如图 4-163 所示。

完成图：调整画面的光线聚焦效果，以突出主体感。对茶壶、花瓶的边口补充一些破损细节，增强画面物件的年代感，如图 4-164 所示。

白色瓷器组合结构素描如图 4-165 所示。

2）范画二：书包和耳机组合

书包和耳机组合如图 4-166 所示，作画步骤如图 4-167～图 4-169 所示，完成的作品如图 4-170 所示。

步骤 1：运用轻松的用笔，勾勒书包和耳机的外形，注意书包与耳机的结构，找准形状特征，画好明暗交界线与投影，附以简单的明暗，如图 4-167 所示。

步骤 2：使用侧锋，按照暗→灰→亮的顺序进行铺调。以耳机为中心，从其暗部开始，再到书包的暗部投影等，渐渐辐射到周边物件，层层推进，主次分明。轮廓线表达注重黑白互衬，虚实变化，如图 4-168 所示。

步骤 3：深入刻画各个物体细节，尤其注意拉开耳机与其他物体的色调差距。根据不同质感，使用不同的用笔效果，区分光滑的塑料表面与粗糙的布料。重点刻画耳罩与书包的皱褶，使画面更加具体与生动，如图 4-169 所示。

书包和耳机

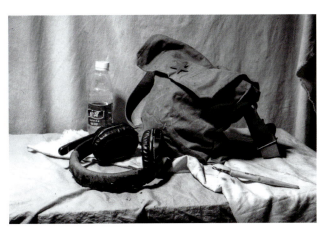

图 4-166　书包和耳机组合的照片

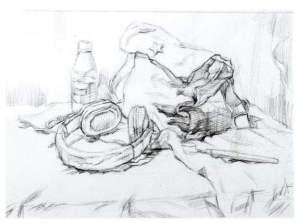

图 4-167　书包和耳机组合步骤 1

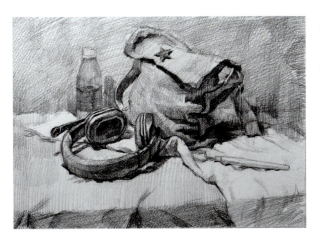

图 4-168　书包和耳机组合步骤 2

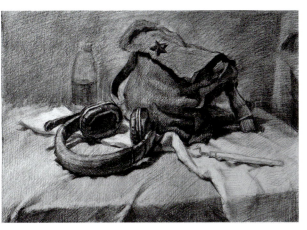

图 4-169　书包和耳机组合步骤 3

完成图：注重调整画面的明暗聚焦效果，对于前后物件要大胆取舍，深入刻画前景物体，简化后景陪衬物，以强化画面的空间关系、主次关系。注意拉开各色布料的色调差异，如图 4-170 所示。

书包和耳机组合结构素描如图 4-171 所示。

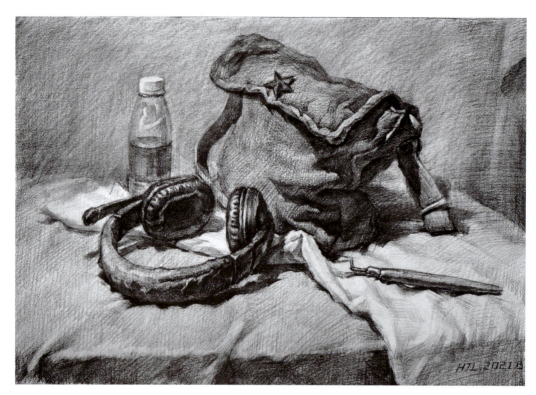

图 4-170　书包和耳机组合完成图　黄嘉亮

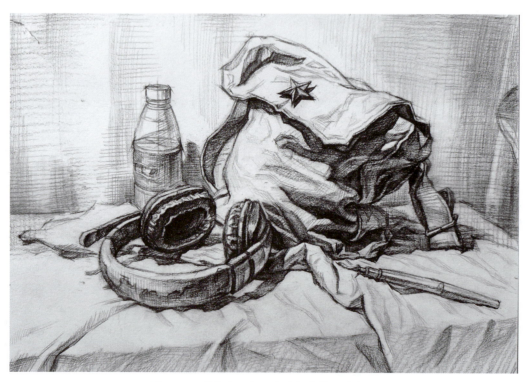

图 4-171　书包和耳机组合结构素描　黄嘉亮

3）范画三：牛奶盒静物组合

牛奶盒静物组合如图 4-172 所示，作画步骤如图 4-173～图 4-175 所示，完成的作品如图 4-176 所示。

步骤 1：运用轻松的用笔，勾勒各个物体的外形，注意前后遮挡与高低布局，找准形状特征，画好明暗交界线与投影。附以简单的明暗，如图 4-173 所示。

步骤 2：使用侧锋，按照暗→灰→亮的顺序进行铺调。从画中焦点物件开始，辐射描绘到周边，层层推进，主次分明。轮廓线表达注重黑白互衬，虚实变化，如图 4-174 所示。

牛奶盒静物组合

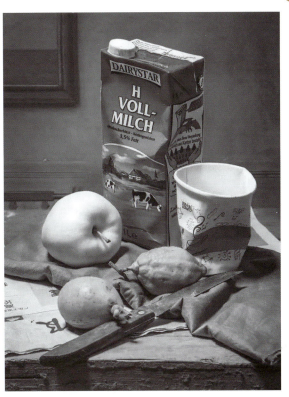

图 4-172 牛奶盒静物组合的照片

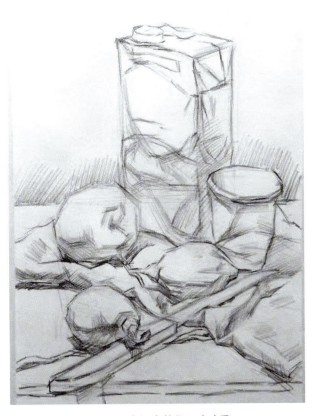

图 4-173 牛奶盒静物组合步骤 1

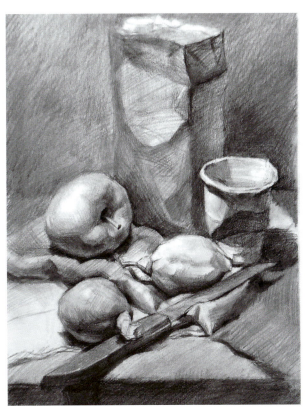

图 4-174 牛奶盒静物组合步骤 2

步骤3：深入刻画各个物体细节，拉开固有色差距。根据不同质感，使用不同用笔效果。重点刻画大件主体物的特征部分，以及靠前放置的水果的果蒂局部，如图4-175所示。

完成图：整体调整画面的明暗聚焦效果，对于画面各处的细节做补充或取舍。强化画面的空间关系，以及各物体的主次和黑、白、灰对比关系。包装盒的字样图案也需要表现，如图4-176所示。

牛奶盒静物组合结构素描如图4-177所示。

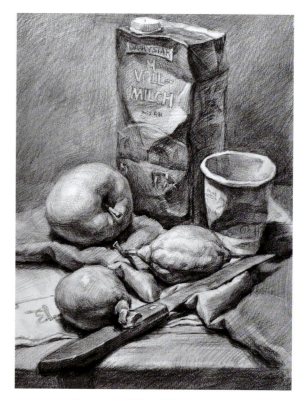

图4-175　牛奶盒静物组合步骤3

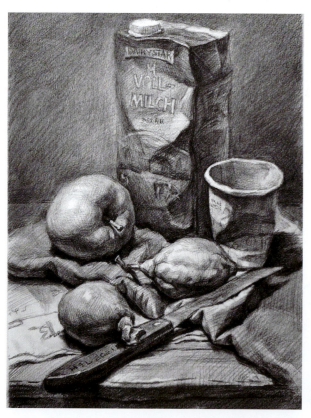

图4-176　牛奶盒静物组合完成图　黄嘉亮

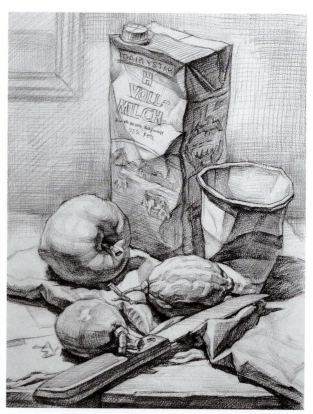

图4-177　牛奶盒静物组合结构素描　黄嘉亮

4)范画四:不锈钢壶和水果静物组合画法

不锈钢壶和水果静物组合的作画步骤及完成作品如图4-178～图4-184所示。

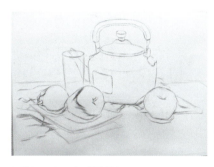
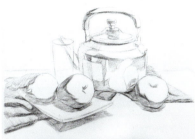
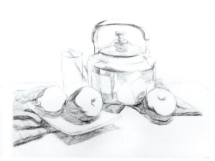
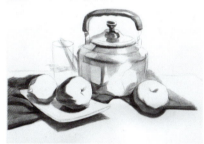
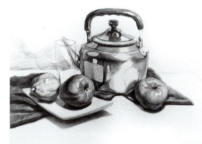
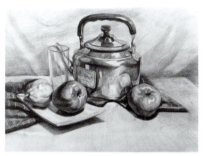
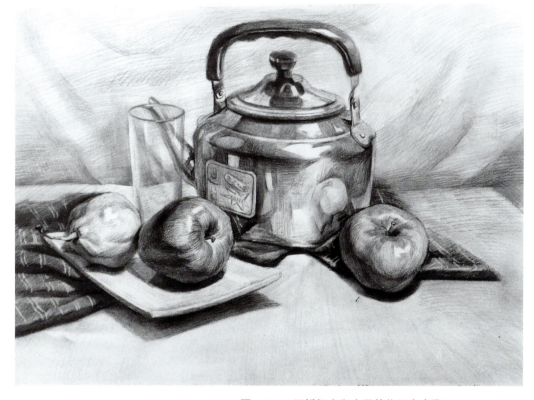

图 4-178	图 4-179	图 4-180
图 4-181	图 4-182	图 4-183
		图 4-184

图 4-178　不锈钢壶和水果静物组合步骤 1
图 4-179　不锈钢壶和水果静物组合步骤 2
图 4-180　不锈钢壶和水果静物组合步骤 3
图 4-181　不锈钢壶和水果静物组合步骤 4
图 4-182　不锈钢壶和水果静物组合步骤 5
图 4-183　不锈钢壶和水果静物组合步骤 6
图 4-184　不锈钢壶和水果静物组合完成图　陈辉

作画过程中，注意事项解析如图4-185和图4-186所示。

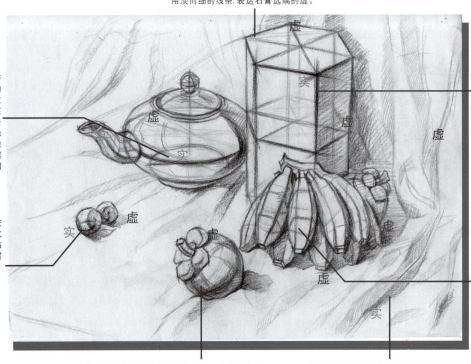

图 4-185　注意事项解析（1）

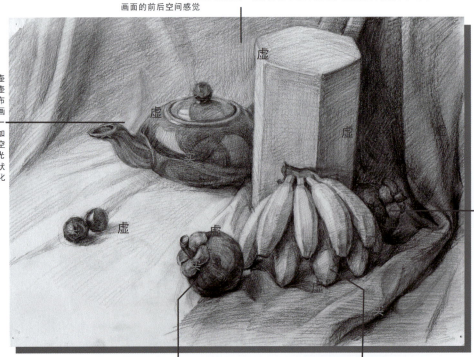

图 4-186　注意事项解析（2）

7. 结构与明暗对照训练

通过对同一组静物的结构与明暗对照训练，加深对结构与明暗关系变化的理解，更好地培养学生观察和理解及深入塑造的能力，如图 4-187 ～图 4-196 所示。

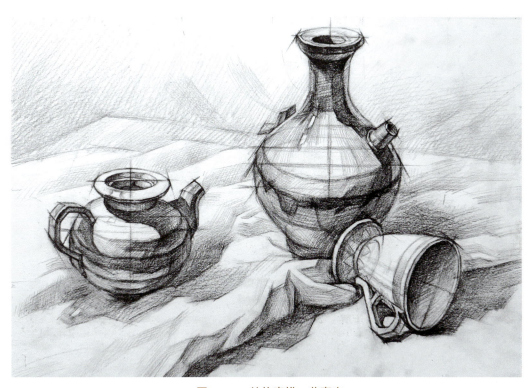

图 4-187　结构素描　黄嘉亮

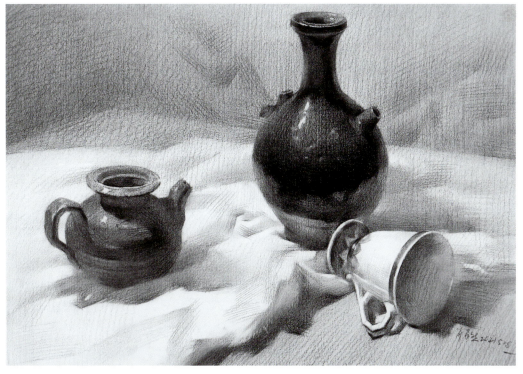

图 4-188　明暗素描　姜浩张超画室

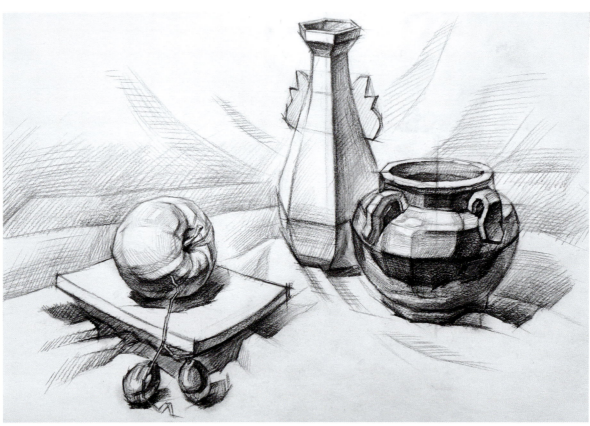

图 4-189　结构素描　黄嘉亮

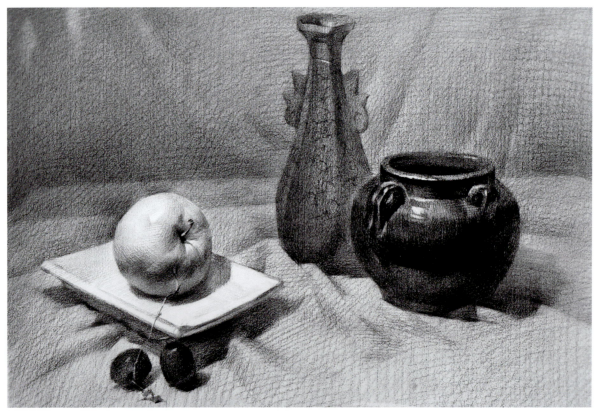

图 4-190　明暗素描　姜浩张超画室

模块四 造型因素与方法

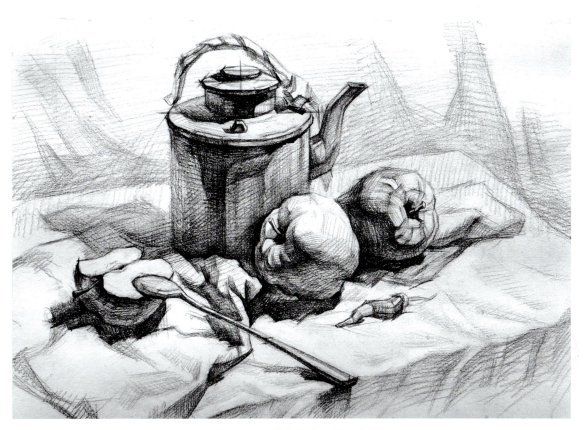

图 4-191　结构素描　黄嘉亮

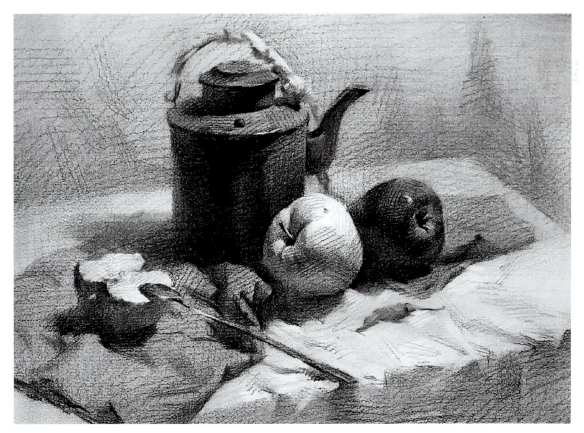

图 4-192　明暗素描　姜浩张超画室

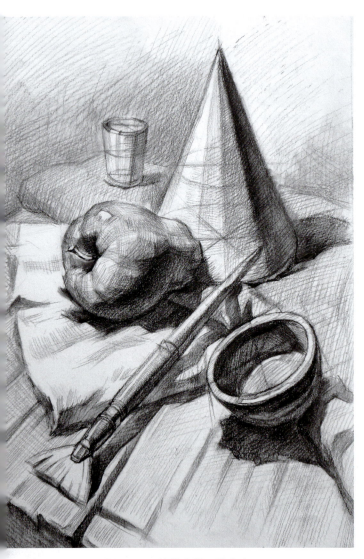

图 4-193　结构素描　黄嘉亮

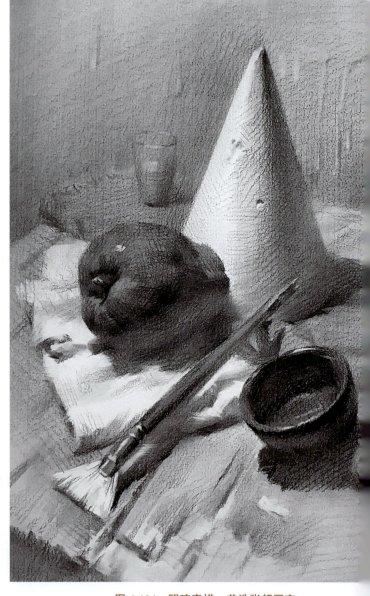

图 4-194　明暗素描　姜浩张超画室

模块四 造型因素与方法

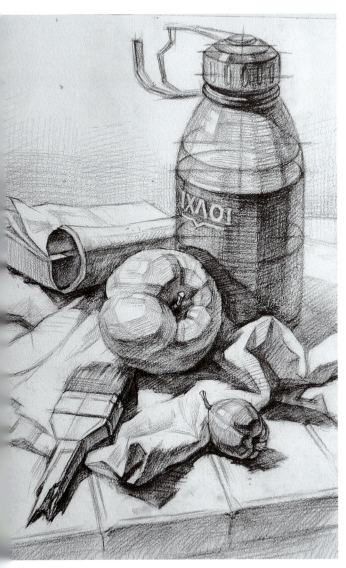

图 4-195　结构素描　黄嘉亮

图 4-196　明暗素描　姜浩张超画室

8. 作品（见图 4-197 ～图 4-219 ）

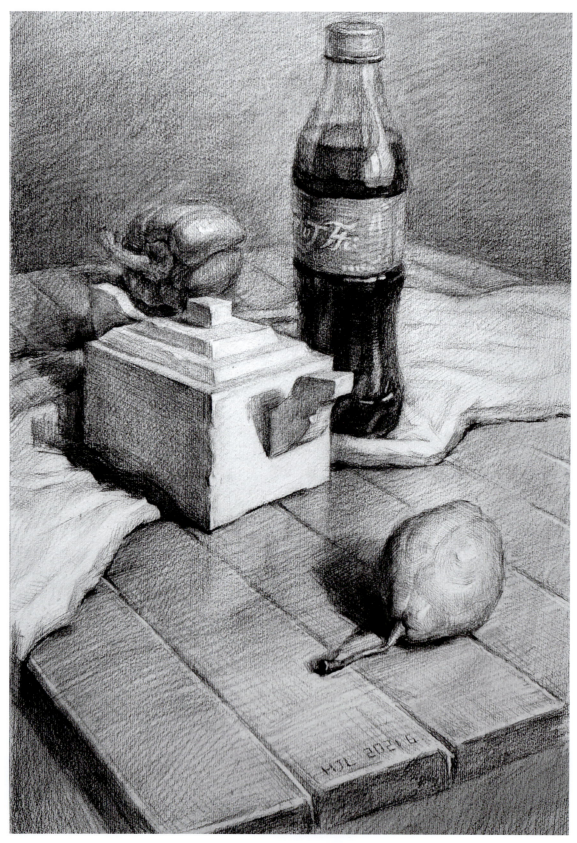

图 4-197　明暗素描　黄嘉亮

模块四 造型因素与方法

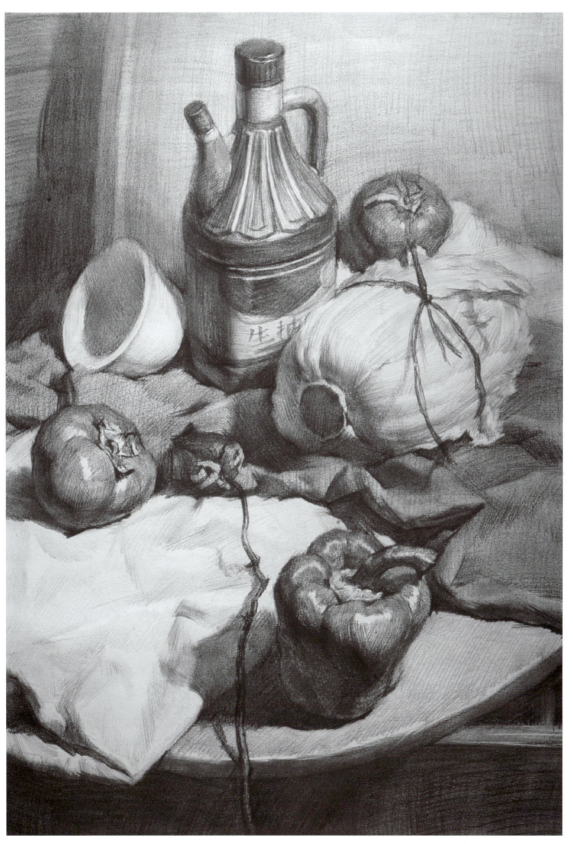

图 4-198　明暗素描　黄嘉亮

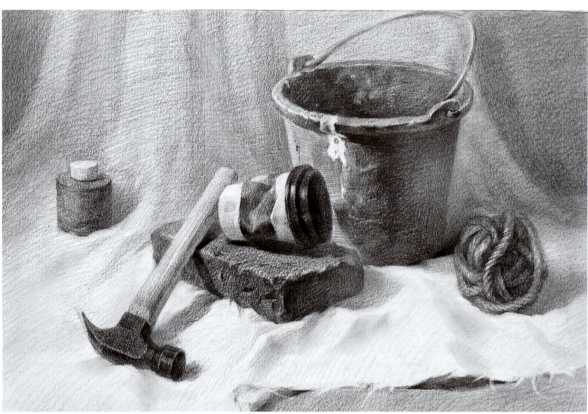

图 4-199　明暗素描　姜浩张超画室

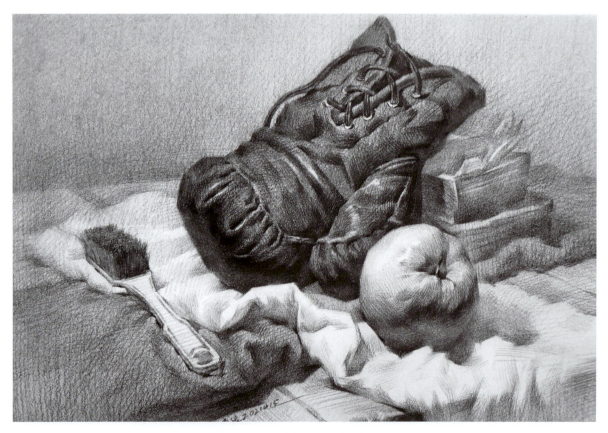

图 4-200　明暗素描　姜浩张超画室

模块四 造型因素与方法

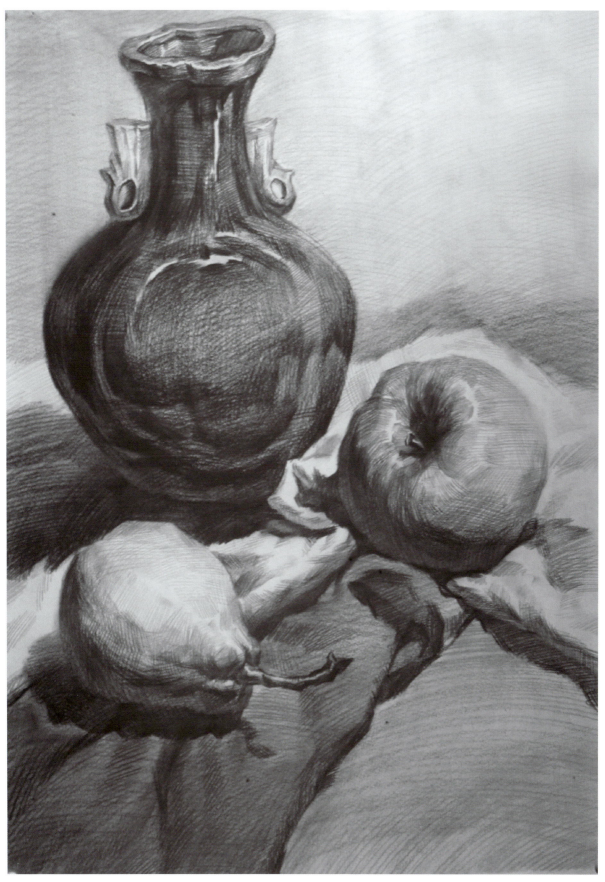

图 4-201 明暗素描 姜浩张超画室

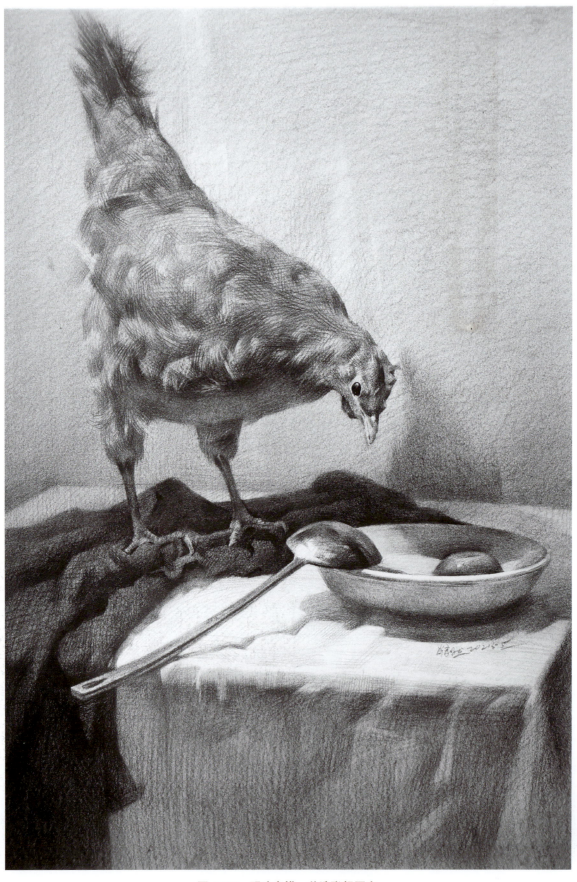

图 4-202　明暗素描　姜浩张超画室

模块四 造型因素与方法

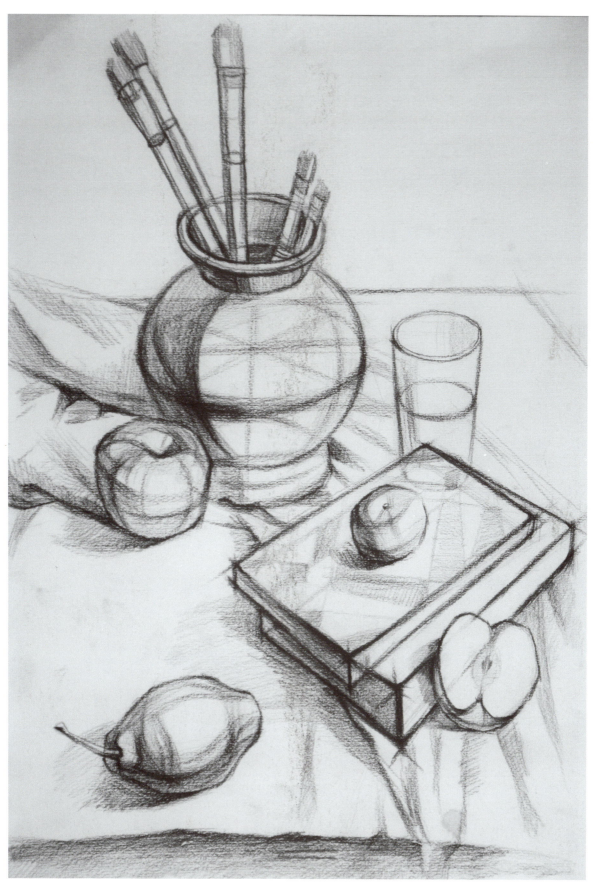

图 4-203　结构素描　蔡毅铭

81

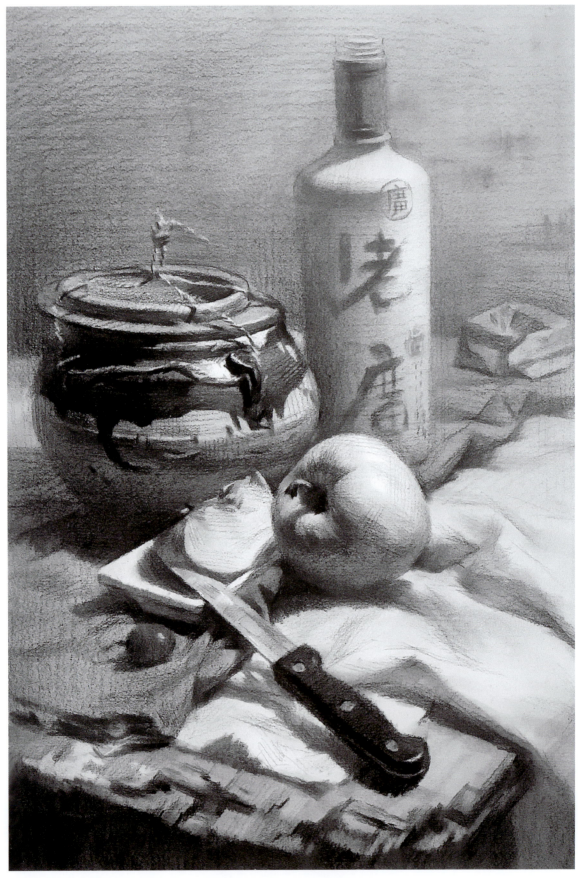

图4-204　作品1　姜浩张超画室

模块四 造型因素与方法

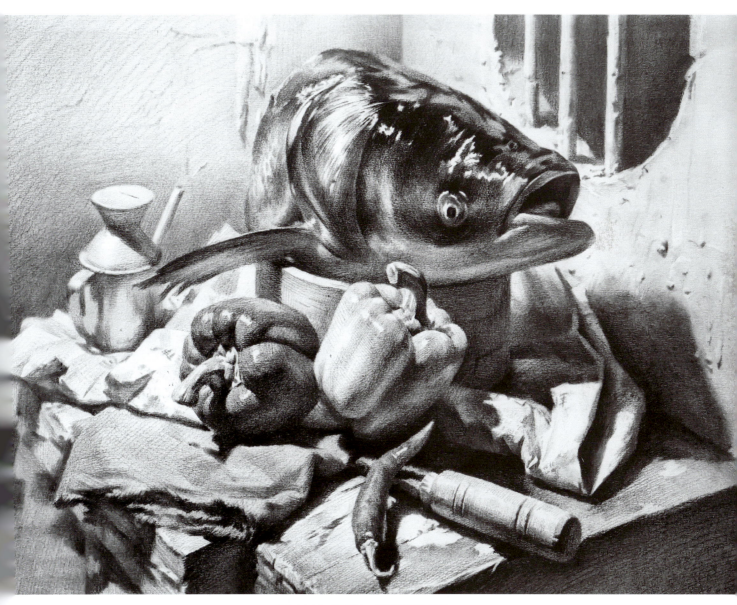

图 4-205　作品 2　姜浩张超画室

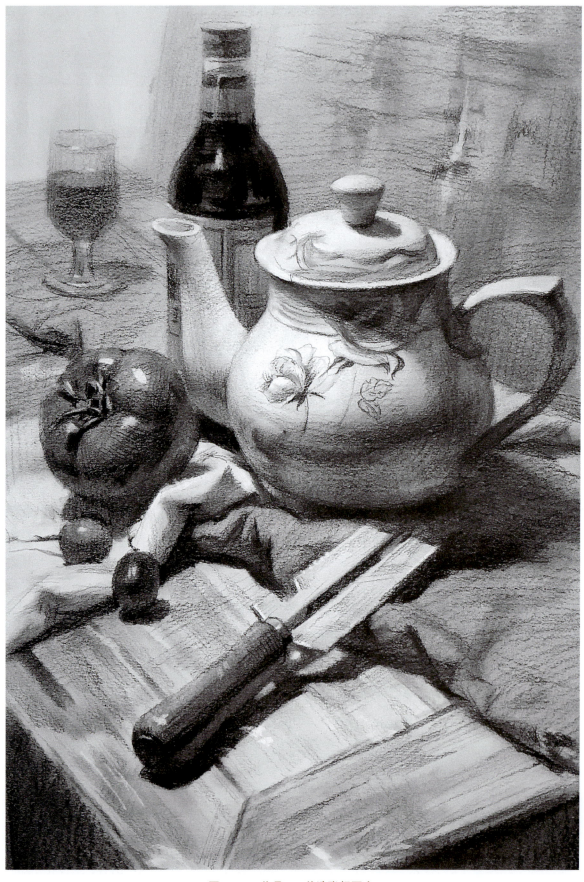

图 4-206　作品 3　姜浩张超画室

模块四 造型因素与方法

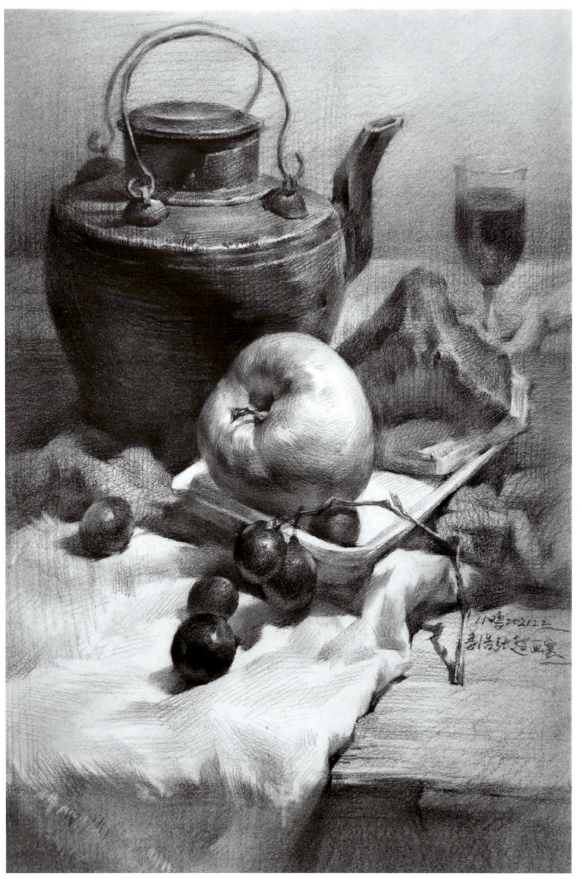

图 4-207 作品 4 姜浩张超画室

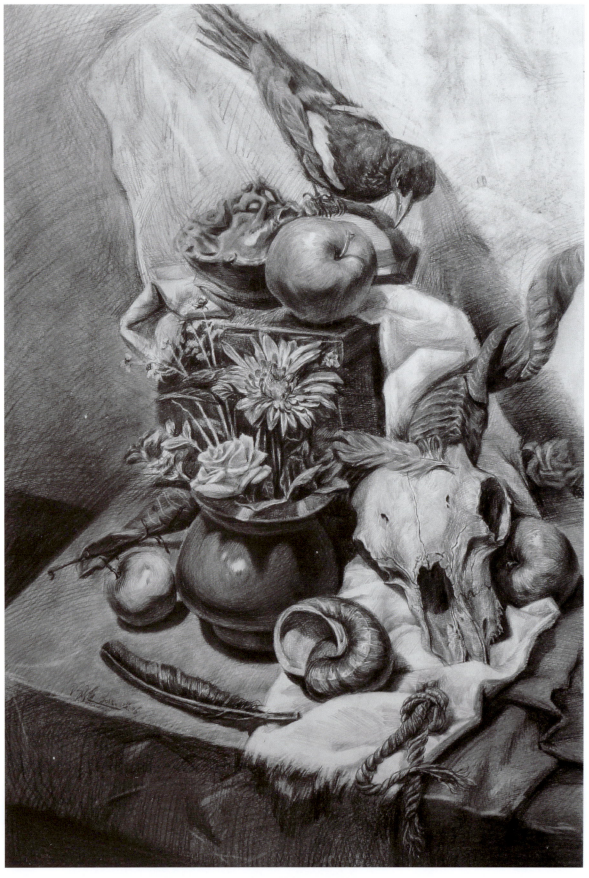

图 4-208　作品 5　曾玲玲

模块四 造型因素与方法

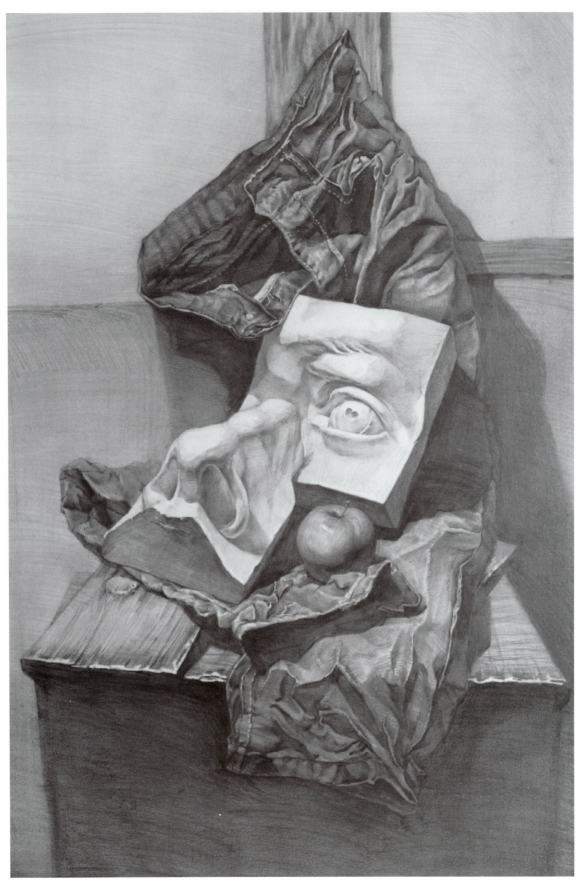

图 4-209　作品 6　罗文轩

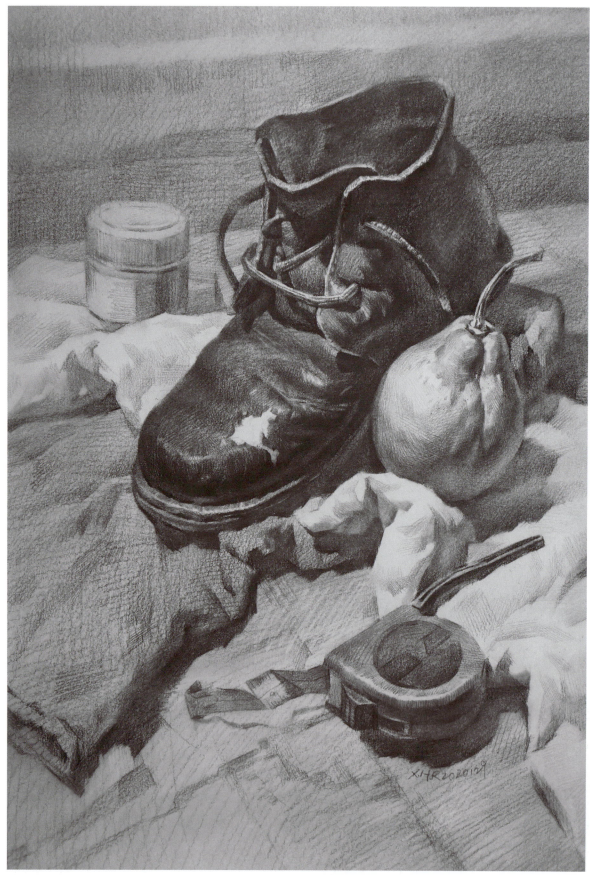

图 4-210　作品 7　姜浩张超画室

模块四 造型因素与方法

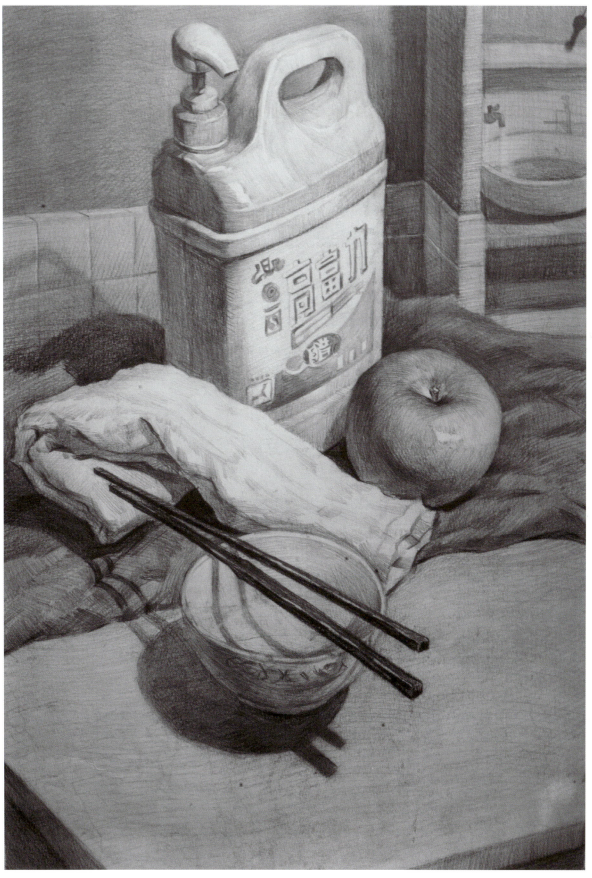

图 4-211　作品 8　姜浩张超画室

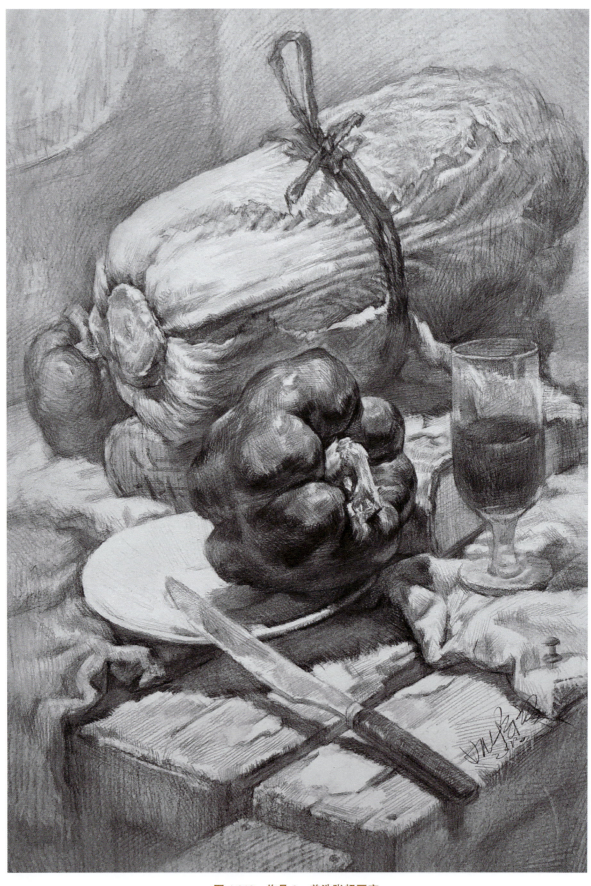

图 4-212　作品 9　姜浩张超画室

模块四 造型因素与方法

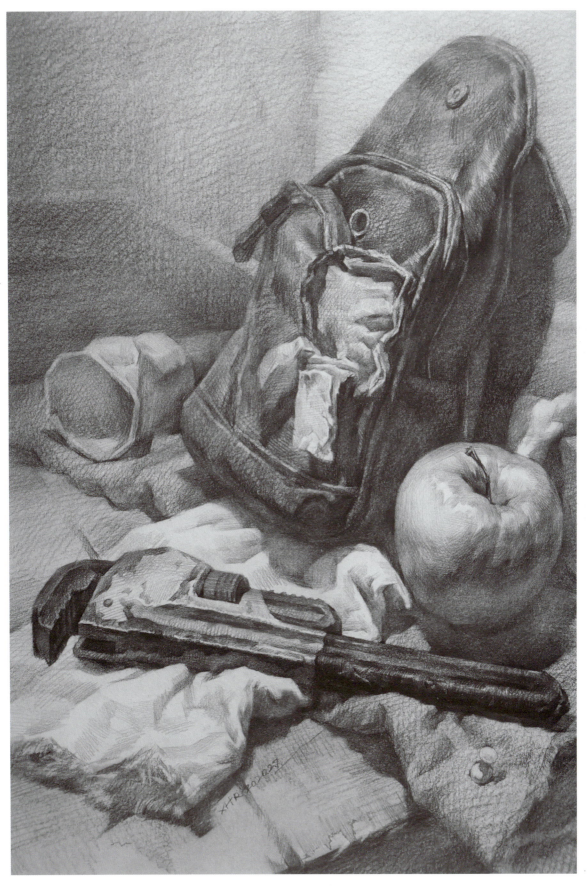

图 4-213 作品 10 姜浩张超画室

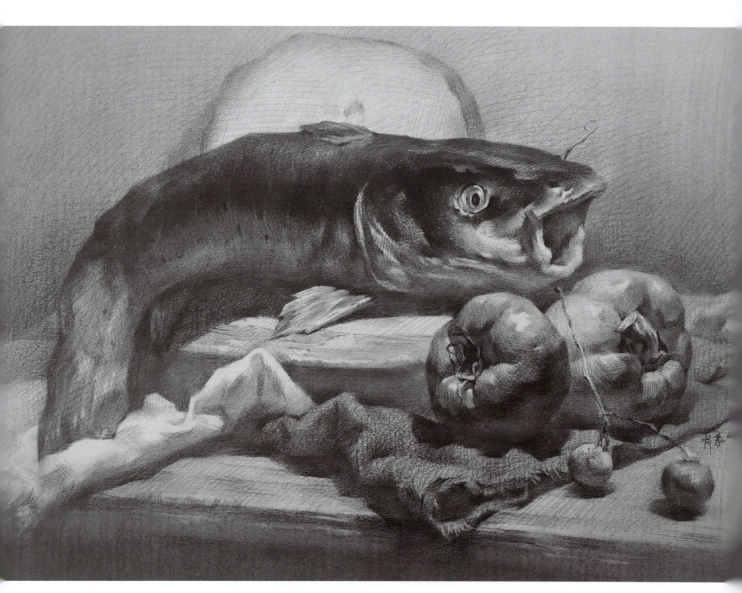

图 4-214　作品 11　姜浩张超画室

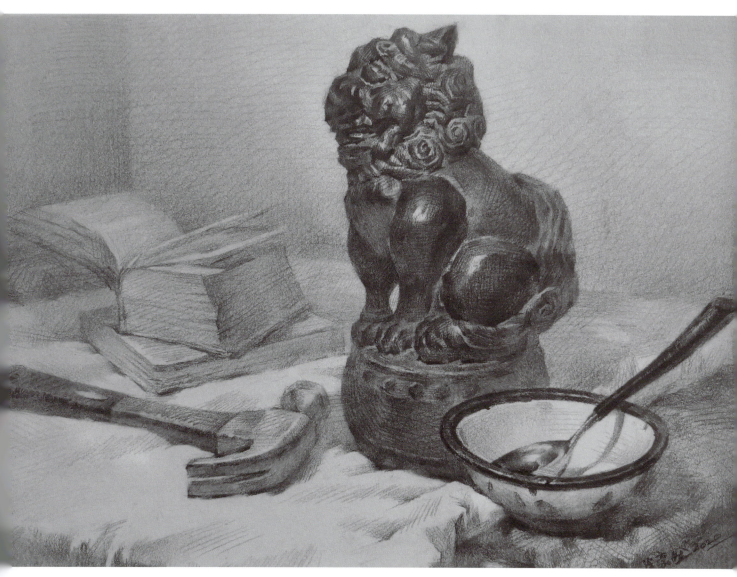

图 4-215　作品 12　姜浩张超画室

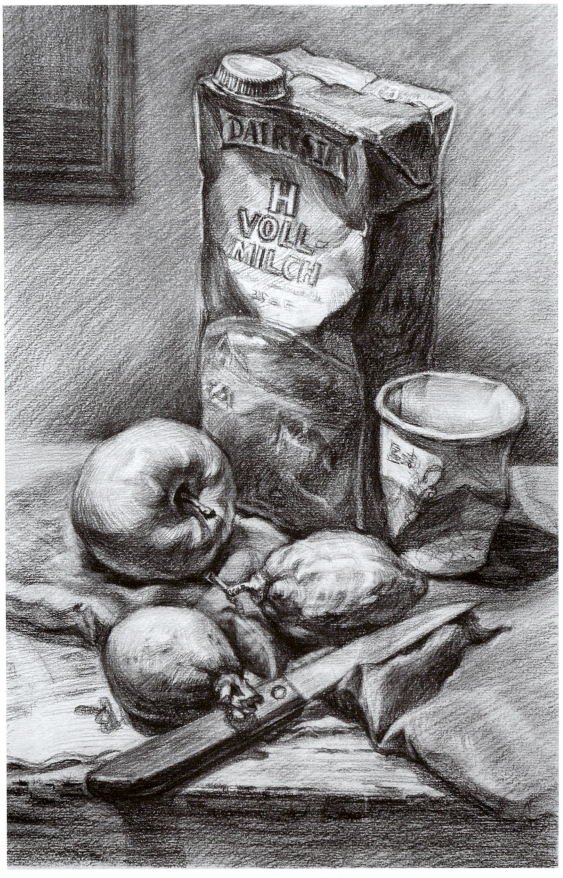

图 4-216　作品 13　蔡毅铭

模块四 造型因素与方法

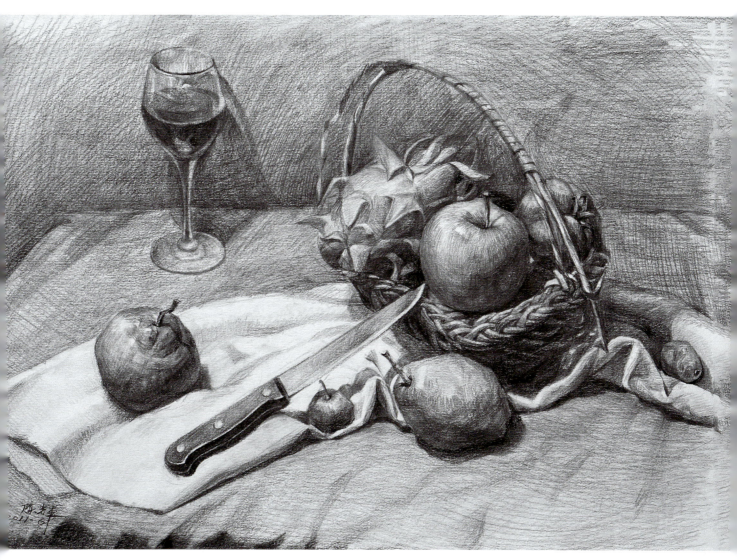

图 4-217 作品 14 陈辉

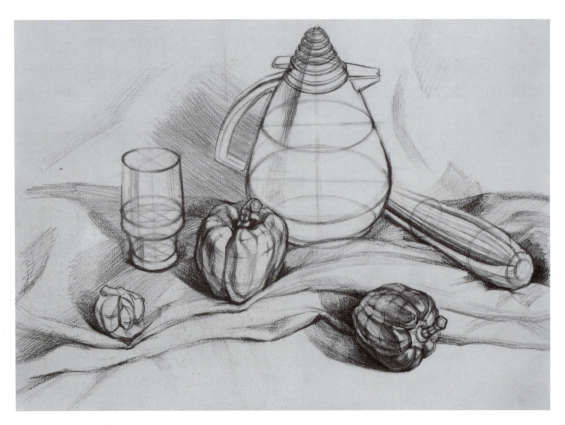

图 4-218　作品 15　蔡毅铭

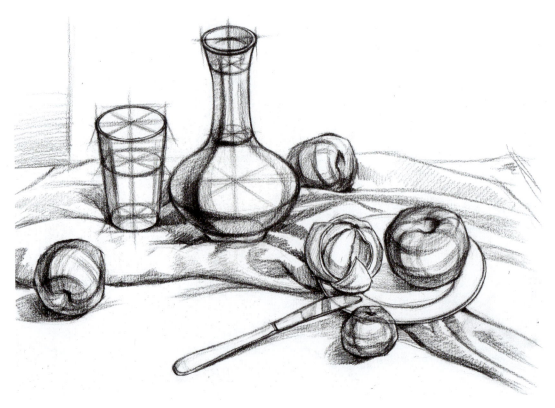

图 4-219　作品 16　蔡毅铭

模块四 造型因素与方法

9. 写生照片

依照照片作画是学习素描值得推荐的方法之一，下面是一些写生照片（见图 4-220～图 4-243），请正确利用所学知识练习作画。

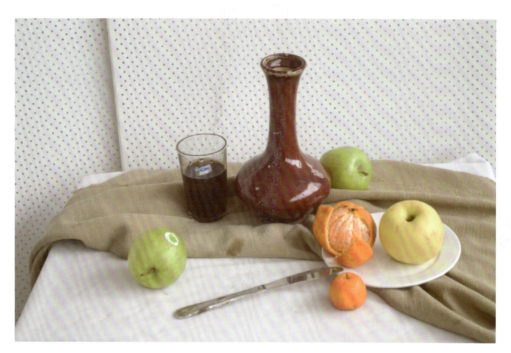

图 4-220　照片 1

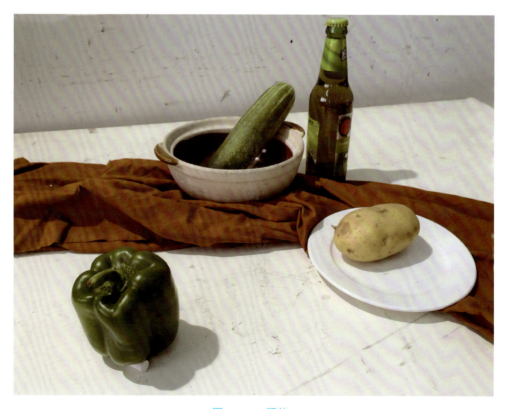

图 4-221　照片 2

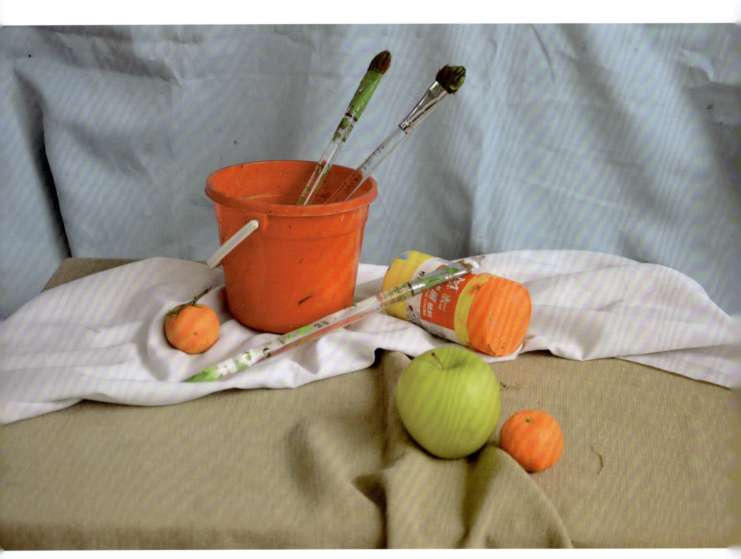

图4-222 照片3

模块四 造型因素与方法

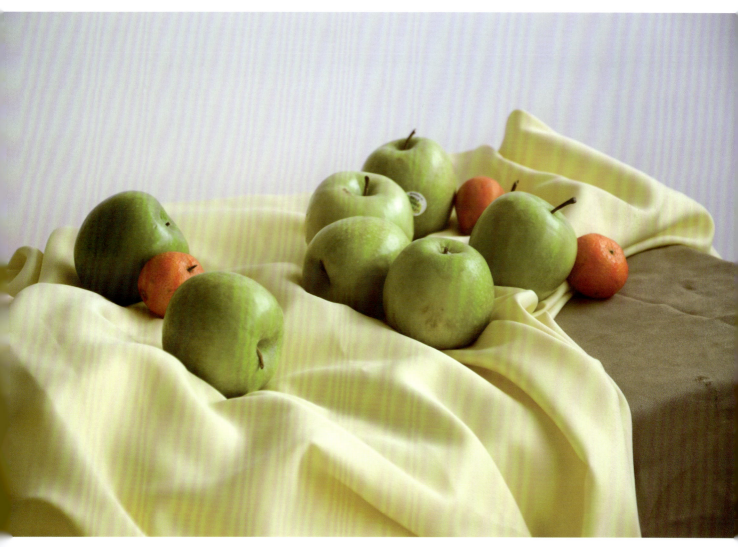

图 4-223 照片 4

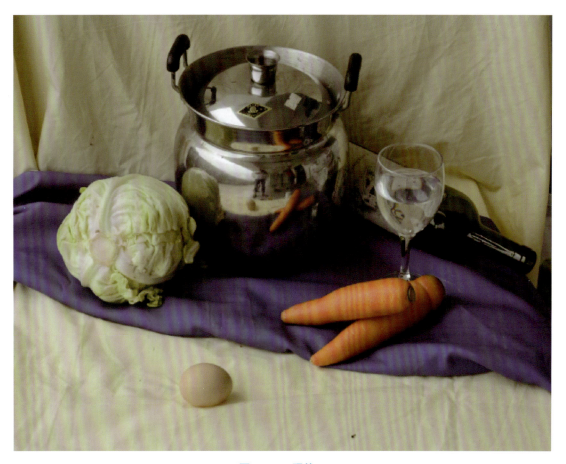

图 4-224　照片 5

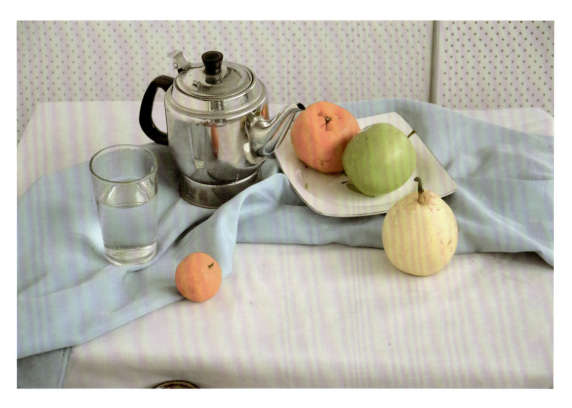

图 4-225　照片 6

模块四 造型因素与方法

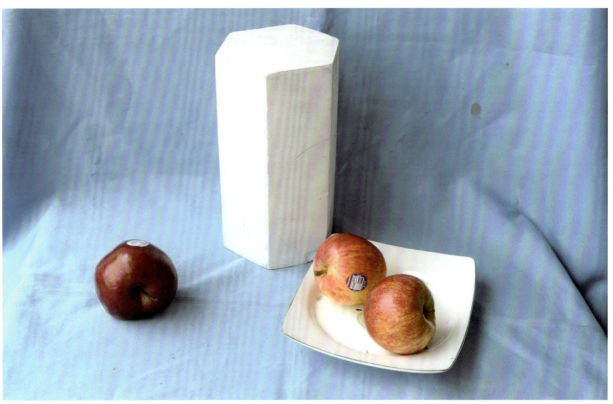

图 4-226　照片 7

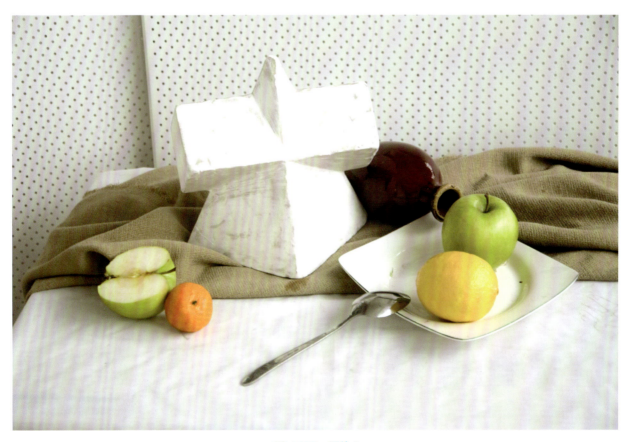

图 4-227　照片 8

101

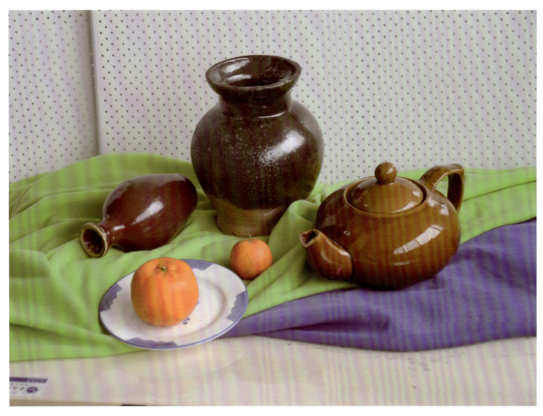

图 4-228　照片 9

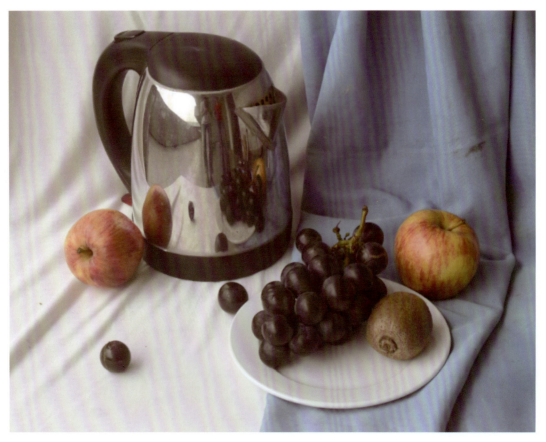

图 4-229　照片 10

模块四 造型因素与方法

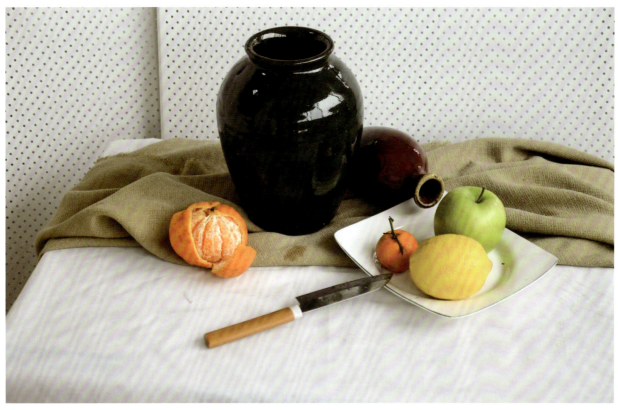

图 4-230　照片 11

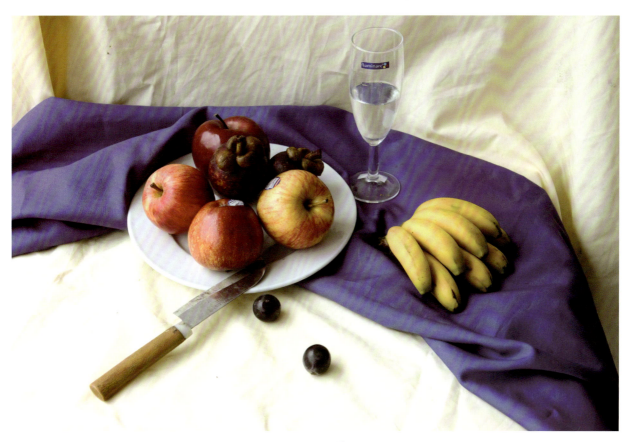

图 4-231　照片 12

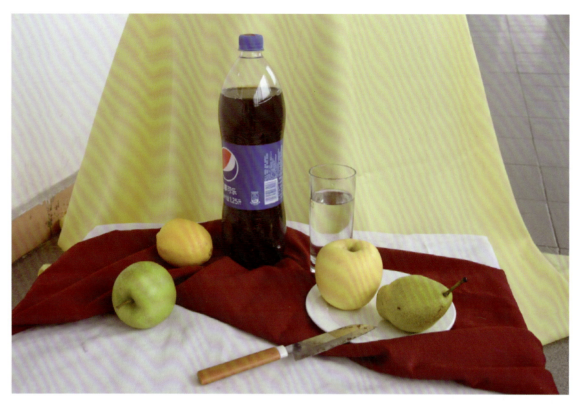

图 4-232 照片 13

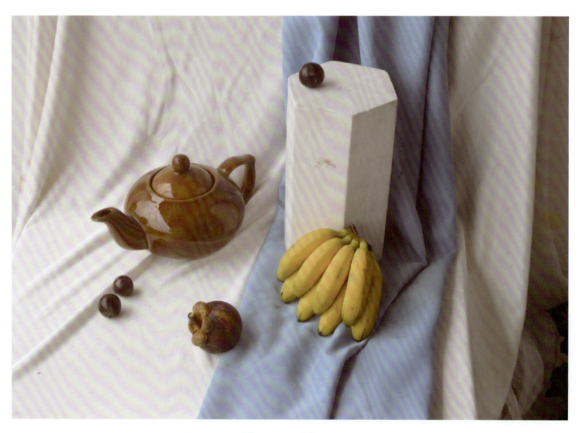

图 4-233 照片 14

模块四 造型因素与方法

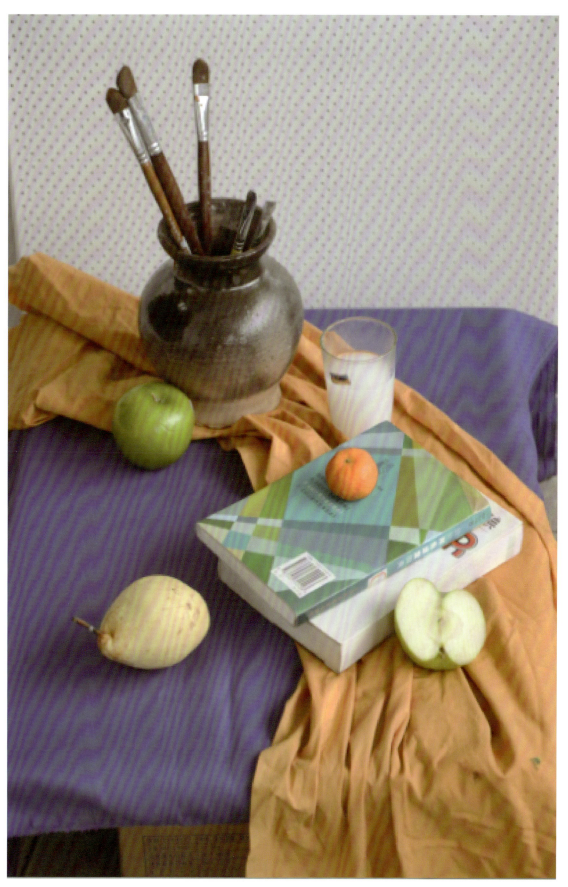

图 4-234 照片 15

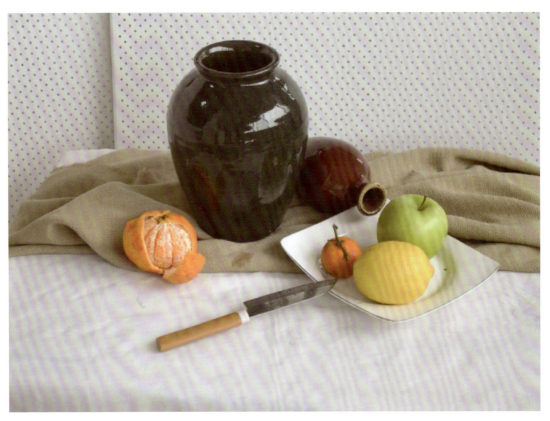

图 4-235　照片 16

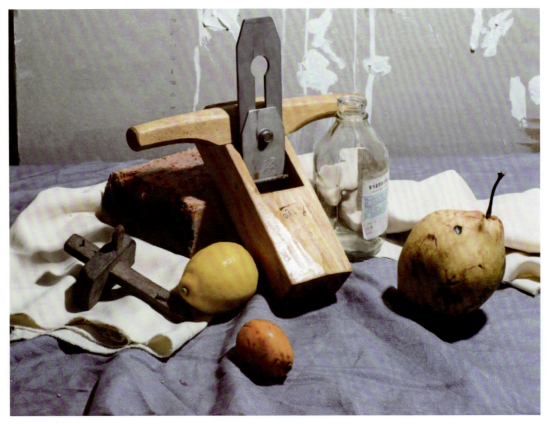

图 4-236　照片 17

模块四　造型因素与方法

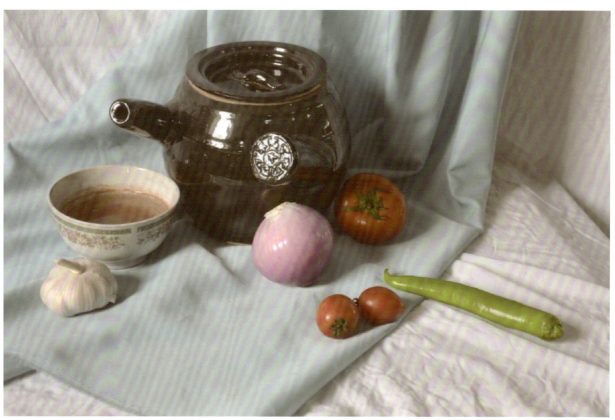

图 4-237　照片 18

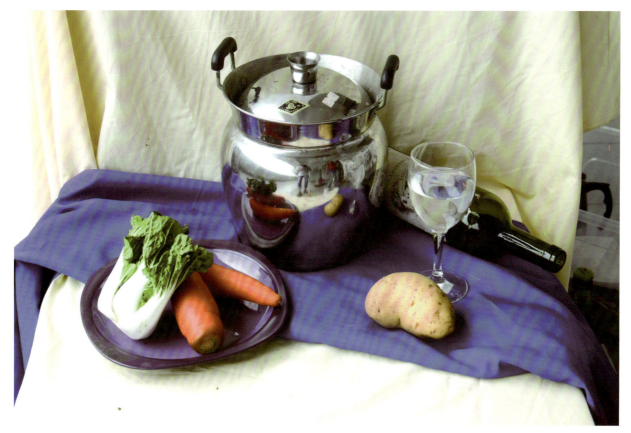

图 4-238　照片 19

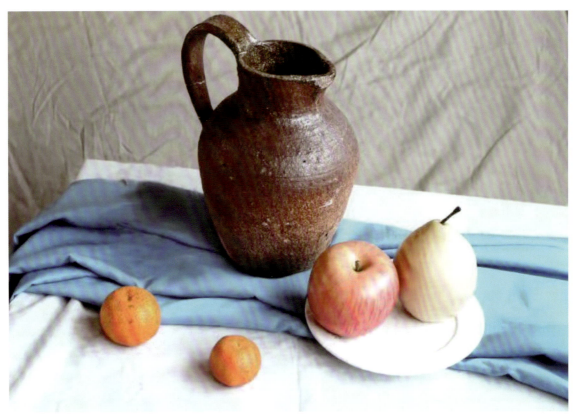

图 4-239　照片 20

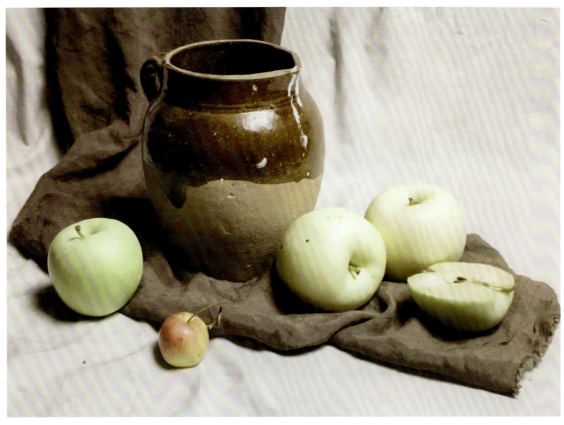

图 4-240　照片 21

模块四 造型因素与方法

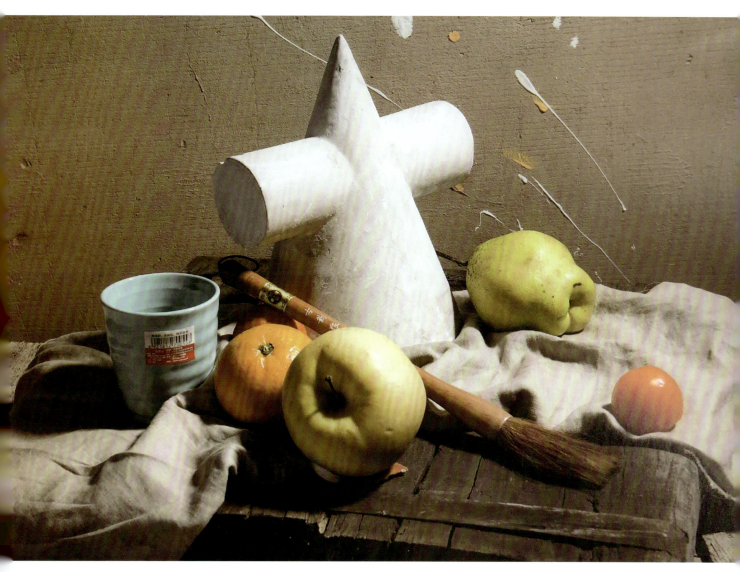

图 4-241　照片 22

素 描（第2版）

四个几何形体组合

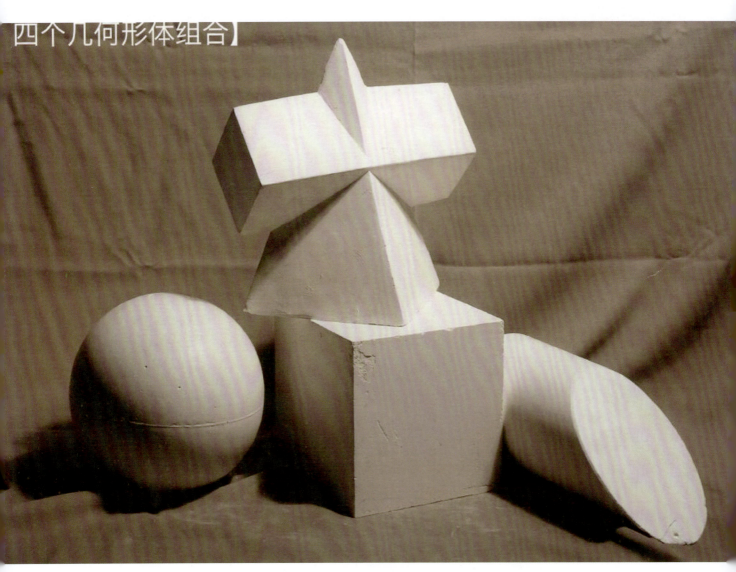

图 4-242　照片 23

模块四　造型因素与方法

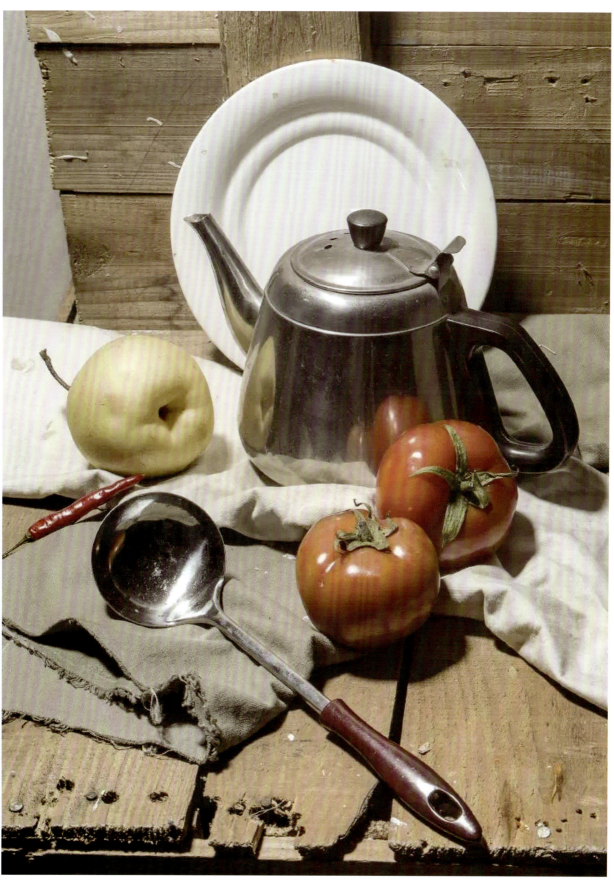

图 4-243　照片 24

参 考 文 献

[1] 张新权. 素描技法 [M]. 北京：中国纺织出版社，2003.

[2] 广东、北京、广西中等职业技术学校教材编写委员会. 素描 [M]. 广州：岭南美术出版社，2003.

[3] 美术课程教材研究开发中心. 美术鉴赏 [M]. 北京：人民教育出版社，2006.

[4] 陈辉，蔡毅铭. 素描 [M]. 北京：清华大学出版社，2017.